普通高等学校"十四五"规划
艺术设计类专业案例式系列教材

构成设计基础

（第二版）

■ 主 编 杜海明 李 明 卢伟雄

华中科技大学出版社
http://press.hust.edu.cn
中国·武汉

内容提要

本书内容涵盖了平面构成、色彩构成、立体构成的重点知识,是集理论与实践为一体的实用性教学参考书。本书图文结合,并辅以案例赏析,帮助读者直观地理解设计与构成之间的联系。本书以系统的理论知识与开启思维的创意课题作为编写基础,既保持了传统知识结构的完整性,又可以开发读者的创造性。本书可作为高等院校艺术设计专业的基础教材,也可以作为相关设计人员与设计爱好者的参考书。

图书在版编目(CIP)数据

构成设计基础 / 杜海明,李明,卢伟雄主编. — 2 版. — 武汉:华中科技大学出版社,2023.8
ISBN 978-7-5680-9095-7

Ⅰ. ①构… Ⅱ. ①杜… ②李… ③卢… Ⅲ. ①造型设计－高等学校－教材 Ⅳ. ① J06

中国国家版本馆CIP数据核字(2023)第139043号

构成设计基础(第二版)

杜海明　李明　卢伟雄　主编

Goucheng Sheji Jichu (Di-er Ban)

策划编辑:	金　紫
责任编辑:	陈　骏
封面设计:	原色设计
责任监印:	朱　玢
出版发行:	华中科技大学出版社(中国·武汉)　　电话:(027)81321913
	武汉市东湖新技术开发区华工科技园　　邮编:　430223
录　　排:	华中科技大学惠友文印中心
印　　刷:	湖北新华印务有限公司
开　　本:	880mm×1194mm　1/16
印　　张:	9.75
字　　数:	213 千字
版　　次:	2023 年 8 月第 2 版第 1 次印刷
定　　价:	59.80 元

本书若有印装质量问题,请向出版社营销中心调换
全国免费服务热线:400-6679-118　竭诚为您服务
版权所有　侵权必究

前言
Preface

 设计是有目的的策划。设计师用文字和图形把信息传达给受众，让人们通过这些视觉元素了解其设想和计划。随着中国市场经济不断发展，企业在发展决策，产品的开发、生产、销售以及市场推广、广告宣传、品牌规划上越来越需要构成设计的帮助。这为设计公司的发展提供了很好的机会。设计行业将成为未来十年内具有发展前景的十大行业之一。目前，国内设计公司面临的最大困难就是缺乏优秀的专业人才。优秀的构成设计不仅能为企业和商家带来巨大的利润，还能供人们欣赏和享受。而每年国内外的设计大赛又将设计推到了一个闪耀着光环的荣耀地位，吸引更多人进入设计行业。

 习近平总书记在二十大会议报告中指出，全面建设社会主义现代化国家，必须坚持中国特色社会主义文化发展道路，增强文化自信，围绕举旗帜、聚民心、育新人、兴文化、展形象建设社会主义文化强国，发展面向现代化、面向世界、面向未来的，民族的科学的大众的社会主义文化，激发全民族文化创新创造活力，增强实现中华民族伟大复兴的精神力量。

 总书记强调，我们要坚持马克思主义在意识形态领域指导地位的根本制度，坚持为人民服务、为社会主义服务，坚持百花齐放、百家争鸣，坚持创造性转化、创新性发展，以社会主义核心价值观为引领，发展社会主义先进文化，弘扬革命文化，传承中华优秀传统文化，满足人民日益增长的精神文化需求，巩固全党全国各族人民团结奋斗的共同思想基础，不断提升国家文化软实力和中华文化影响力。

图像化和信息化的发展使得设计行业蓬勃发展起来。消费者在购买产品时不再只是注重产品质量，还开始对产品设计有了更高的要求，企业也对品牌的塑造与推广重视起来。在激烈的市场竞争中，国内外的企业都把提高设计水平作为提升竞争力的一种手段。从报纸到杂志、从电视到网络、从品牌到包装、从广告到形象设计，构成设计的功能和作用不断放大，其影响力涉及社会生活的各个方面。

全书共分为六章。第一章主要讲述了构成与设计之间的联系以及构成设计的起源与发展，帮助读者了解构成设计的基本知识；第二章介绍了平面构成、立体构成、色彩构成在日常生活中的应用；第三章从设计角度出发，介绍了平面构成的概念、平面构成的基本要素、平面构成的基本形式、平面构成的设计规律、平面构成案例赏析五个方面的内容；第四章重点介绍了色彩对构成设计的作用，让设计师在设计的过程中更好地发挥色彩的设计技巧；第五章介绍了立体构成的概念、立体构成的设计原则、立体构成的设计方法、立体构成的制作方法、立体构成的制作材料、立体构成案例赏析六个方面的内容；第六章采用图文结合的方式对优秀的构成设计作品进行点评与赏析，加深读者对构成设计的理解，帮助读者更好地消化书中的知识点。

本书由杜海明、李明、卢伟雄担任主编，编写分工如下：杜海明编写了第一章、第六章，李明编写了第二章、第三章，卢伟雄编写了第四章、第五章，全书由杜海明统稿。

本书资料与图片由业界同行、同事、学生无私提供，经过严格筛选以后才与读者见面，在此对他们表示衷心的感谢。参与本书编写或提供图片的人员如下：金露、汤留泉、鲍雪怡、仇梦蝶、肖亚丽、刘峻、董豪鹏、苏娜、毛婵、徐谦、孙春燕、李平、向芷君、柏雪、李鹏博、曾庆平、李俊、姚欢、闫永祥、杨思彤、杨清、王江泽、王欣、袁倩、刘涛。

<div style="text-align:right">

编 者

2023 年 6 月

</div>

目录
Contents

第一章　构成设计概述 /1
第一节　构成设计概述 /2
第二节　构成的形态与分类 /3
第三节　构成设计的起源与发展 /6
第四节　构成设计赏析 /11

第二章　构成设计的应用 /15
第一节　平面构成和色彩构成的应用 /16
第二节　立体构成的应用 /19

第三章　平面构成与设计 /25
第一节　平面构成的概念 /26
第二节　平面构成的基本要素 /28
第三节　平面构成的基本形式 /32
第四节　平面构成的设计规律 /42
第五节　平面构成案例赏析 /49

第四章　色彩构成与设计 /57
第一节　色彩构成的概念 /58

第二节　色彩的属性 /63
第三节　色彩设计与心理 /67
第四节　色彩构成的设计方法 /69
第五节　色彩构成案例赏析 /92

第五章　立体构成与设计 /95
第一节　立体构成的概念 /96
第二节　立体构成的设计原则 /101
第三节　立体构成的设计方法 /104
第四节　立体构成的制作方法 /110
第五节　立体构成的制作材料 /115
第六节　立体构成案例赏析 /118

第六章　构成设计作品赏析 /125
第一节　平面构成与设计 /126
第二节　色彩构成与设计 /134
第三节　立体构成与设计 /141

参考文献 /150

第一章
构成设计概述

学习难度：★★☆☆☆

重点概念：构成设计概述、构成的形态、构成设计的发展

章节导读　构成是设计的基础，要创造出优秀的构成设计作品就必须要了解构成的设计要素、设计方法和设计规律。按照设计的形式美的法则，将造型元素重新组合，使抽象的知觉形式转化为美学形式，创造出新的形态。构成体现了一种创造性的行为。现代的构成设计作品更多的是运用形式传达情感，强调设计的功能性、审美性与实用性（图1-1）。

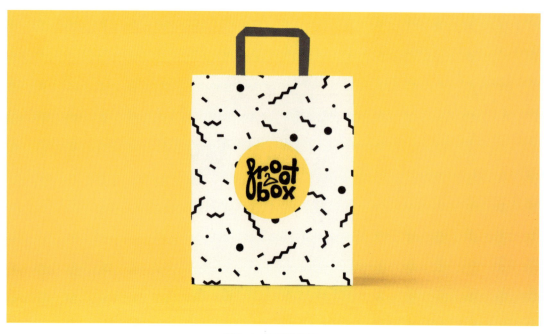

图 1-1 手提袋设计

第一节 构成设计概述

一、构成的概念

构成是指将一定的形态元素,按照视觉规律、力学原理、心理特性、审美法则进行的创造性的组合。构成作为一个现代专有名词,其含义是形成、造成。构成是一门传统学科,它在艺术设计基础的教学中起着举足轻重的作用。学习构成能起到思维启发与观念传导的作用。

二、设计的概念

设计包括一切有目的的视觉创造活动。在时代发展的今天,设计作为包容广阔学科领域的完整体系,以美学、心理学、形态构成理论作为基础学问,以人机工程学、传播理论等作为基础工程研究,配以设计制作、印刷、摄影、电脑等现代技术手段,将美学和技术科学地应用到社会活动中。

三、构成与设计的关系

构成可以为设计提供很多基础形象,以便于设计师在设计的时候有多种选择。平面构成是现代艺术设计的基础,是探讨和研究平面设计中基本要素的构成、视觉规律以及实际应用的二维空间艺术。色彩构成是将两个或两个以上的色彩按照一定的规律和法则重新搭配、组织变化,从而形成新的色彩关系。立体构成是研究立体形态的使用材料和构成形式造型能力的基础学科。

构成是设计专业的基础教育。构成有助于培养学生的想象力与创造力。构成艺术是通向艺术设计的必经之路,探索艺术构成也是社会发展的客观要求。以平面构成、色彩构成和立体构成为主的三大构成,旨在于培养学生立体空间意识和创造性思维(图 1-2 ~ 图 1-4)。

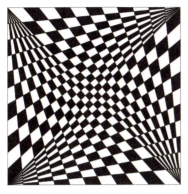
图 1-2 平面构成

图 1-3 色彩构成

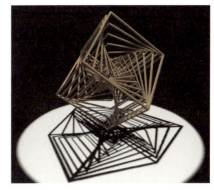
图 1-4 立体构成

小贴士

现代设计产生的背景

① 社会背景。新的经济形式下，产品生产转变为大批量生产。并且，中产阶级的产生使得消费观念和消费形式发生了改变。工业革命后，大批量生产的产品需要新的审美形式，体现新的时代精神。产品造型、包装、广告等对设计的需求大量增加，设计水平迅速提高。

② 文化背景。现代艺术，特别是构成主义、风格派等，对现代设计有极大的影响。这些流派的有些人员是现代设计的发起人，其思想和视觉语言也渗透到现代设计中，并产生多方面的影响。

③ 技术背景。摄影和新的印刷技术，以及各种新工艺的出现，使设计的表现力和传播功能大大增强，现代平面设计呈现出新的风格。

第二节 构成的形态与分类

一、构成的形态

形，指形状，是由事物边界线围合而成的；态，指事物内在的发展方式。形态，就是指事物内在本质在一定条件下的表现形式，既包括外在形状，也包括内在情感。我们对于形态的理解不能只停留在"形"上，认识形态要和认识其他事物一样，需要总结出一定规律，以此来找到各种形态的特殊性。

形态具有以下 3 种划分方式。

① 形态按照其与人类知觉关系的紧密程度可分为现实形态、理念形态和纯粹形态。现实形态是直接作用于人们视觉和触觉的实际存在的形态。它是现实世界中占有一定空间的实体。理念形态则是在现实形态的基础上抽象提炼出的形态。它只存

在于人类的经验和思维中，不能被人感知，也不具有实在性。纯粹形态是为了使只存在于头脑中无法感知的理念形态获得视觉的可感性，可以借助一定符号系统将之表现出来的形态。

②形态按照其空间存在形式可分为平面形态和立体形态。平面形态是在二维空间中作平面延伸的形态。立体形态则是在三维空间甚至四维空间中作纵深发展的形态。

③形态按照其来源可分为自然形态和人为形态。自然形态是不为人类意志所转移的自然界中的客观存在物。人为形态是经过人类的改造和加工，成为人类意识产物的再生形态。

艺术设计是意识形态，也是生产形态。艺术设计是借助一定的物质材料和工具，借助一定的审美能力和技巧，在精神与物质材料、心灵与审美对象相互作用、相互结合的情况下，充满激情与活力的创造性劳动。艺术设计必须通过一定的造型才能使其本质特性明确化、实体化和具体化。外在的艺术造型是艺术设计的立足点，主要通过视觉、触觉的造型，来处理视觉、触觉方面的问题。人文形态中最主要的部分就是艺术设计形态，随着岁月的沉淀，一些优秀的人文形态也已成为自然形态的一部分（图1-5）。仿生设计是现代设计中常用的手段之一。它通过模拟自然物的造型发展来达到设计目的，其设计不仅表现在造型方面，在生理结构上也有所体现（图1-6）。

形态创造是构成人类文明的重要部分，是人类创造文化的物质载体。而对于艺术设计形态的研究，我们既要对多样的自然形态进行研究，还要对人类已经创造的人文形态进行研究，如人类形态创造的演进过程、审美思想变革、形态创造过程中的心理机制、形态学的研究方法等。对艺术设计形态的研究能使我们在进行形态创造的时候成为有目的的自觉行为。

二、构成的分类

在艺术设计中，构成可分为纯粹构成和目的构成。纯粹构成是指不带有社会性、功能性和地方性等因素的造型活动，在形态、色彩和物象方面的研究具有纯粹化、抽象化的特点（图1-7）。目的构成是指各种现实的设计（图1-8）。

纯粹构成按照造型要素还可以细分为

图1-5　经过时间风化的人文形态

图1-6　仿生设计

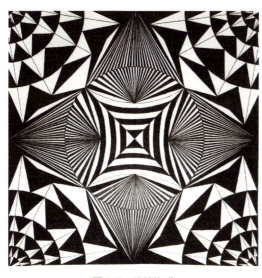

图 1-7　纯粹构成　　　　　　　　　　图 1-8　目的构成

构成还包括肌理构成、意象构成、想象构成、形式构成、解析构成、意义构成、打散构成、图案构成等。

视觉性构成和机能性构成。视觉性构成按照时空关系可分为空间构成和时间构成。本书所要研究的就是空间构成，包括平面构成、色彩构成和立体构成。

小贴士

包豪斯体系的局限性

包豪斯体系受其所处的历史、政治、经济、社会等环境因素的影响，难免存在某些历史局限性。这些局限性主要表现在三个方面：一是由于它过于重视构成主义理论，强调形式的简约，突出功能与材料的表现，忽视了人对产品的心理需求，影响了人与产品之间的情感和谐，机械、呆板，缺乏人情味和历史感；二是包豪斯体系在抨击旧的艺术形式、追求抽象几何形式时，也排斥了各民族和地域的历史及文化传统，导致了千篇一律的国际主义风格；三是包豪斯作为一个设计组织，其人员构成很复杂，使"先锋派"艺术家占了主导地位，"工艺"因素超过"技术"因素，产品设计往往停留在传统产品设计与研究上，而对现代的汽车、家电等相关产品却少有探讨。

包豪斯体系对工业和传统工艺之间的关系仍然带有一些乌托邦色彩，对时代技术条件、机械化批量生产的方式和经济概念趋向一种抽象的美学追求，而很少对实际生活需要进行考察。包豪斯体系的局限性使其历史作用和影响力受到了严重的制约。在它产生的十几年中，它的许多思想、主张大都停留在"实验室"里。第二次世界大战以后，它才在美国发展和传播开来。

第三节
构成设计的起源与发展

一、构成设计的起源

19世纪后期,法国现代绘画之父塞尚提出复杂的客观物象都是由圆柱体、球体和锥体组合而成的。他认为绘画应该深入本质结构,将客观物象进行条理化、秩序化和抽象化的处理,达到展示艺术家在客观物象面前的主观能动性的目的(图1-9)。塞尚的理论,也为之后的法国立体主义者提供了造型基础。法国的立体主义运动继承了塞尚这一原理,将事物的外在形象归纳为几何形体,使画面呈现出强烈的立体感,这也是立体主义绘画出现的标志(图1-10、图1-11)。

第一次世界大战期间,构成设计的概念就在理论与实践中有所体现。不论是设计还是绘画创作,艺术家们都主张放弃传统的写实观念,用抽象的形式来表现。经过俄国的构成主义运动、荷兰风格派运动,以及德国包豪斯设计学院的不断完善与发展,构成主义逐步建立起一个新的关乎思维模式与美学观念的造型原则,平面构成、色彩构成与立体构成也成为现代设计的重要基础。

(a)

(b)

图1-9 塞尚的油画作品

图1-10 毕加索的作品

图1-11 胡安·格里斯的作品

二、俄国构成主义运动

十月革命前后,俄国兴起了一场前卫艺术运动,在艺术上也称为"至上主义"运动。该运动与构成主义有很大的关联。构成主义的发展在这一时期还处于相对独立的阶段,并且其对于整个设计界的影响也是相对有限的。在第一次世界大战结束之后,俄国的构成主义向西传入欧洲各国,成为日后设计向现代主义转化的重要刺激因素。在构成主义的影响下,俄国的平面设计也出现了构成派的形式特征。

部分苏联的构成主义者在接受并学习了立体主义的几何抽象和至上主义的观念之后,也开始主张采用新造型语言来进行艺术创作,例如用圆形、长方形、直线等构成半抽象或全抽象形的画面或雕塑,以区别于传统艺术。后来,构成主义的内部出现了艺术与实用之争。佩夫那斯和加博发表《构成主义宣言》,他们主张纯艺术,用轻薄、透明材料和透空的构架形式去包围和界定空间,强调艺术的重点在于空间而不是体量。这种造型观念对现代雕塑产生了决定性的影响,它明确划定了外延,指出了非客观艺术的可能性。它在雕塑中的适用性远远高于绘画。塔特林与罗德琴科等人则倾向于构成主义的功能性和实用性。他们将构成主义应用到设计的各个方面,例如工业设计、建筑、电影、平面设计等。1919年,塔特林设计了第三国际纪念塔模型(图1-12)。在该模型中,塔特林突出表现了对空间结构的塑造,同时强调了技术与艺术的融合,使造型艺术走向了设计的范畴。罗德琴科在标准型多功能家具和折叠家具等的设计中,也体现了形态上的简化和经济节约的特点。

以李西斯基为代表的构成主义艺术家希望通过对造型艺术的词汇和构成手法的再定义,为未来的人们创造一种新的生活方式(图1-13)。他们倡导简单明确、摒弃传统的装饰风格,以理性、简洁的几何形态构成图形,版面中的字体全都使用无装饰线体,着重于形体美、节奏美和抽

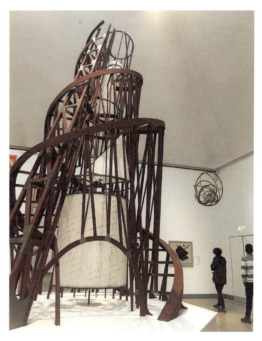

图1-12 第三国际纪念塔模型

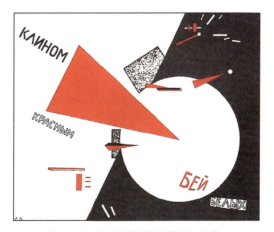

图1-13 李西斯基的作品《红楔入白》

象美。俄国的构成主义在艺术上具有极大的突破，对世界艺术和设计的发展都起到了很大的推动作用（图1-14）。

三、荷兰风格派运动

风格派又称新造型主义画派，是由蒙德里安等人于1917—1928年在荷兰创立。风格派主张质朴和纯抽象，不仅外形上缩减到几何形状，而且在颜色的选择上也只使用红、黄、蓝三原色与黑、白色表现纯粹的精神。艺术家们共同关心的问题是简化物直至本身的艺术元素，因而平面、直线、矩形成为艺术中的支柱。蒙德里安把新造型主义解释为一种手段，通过这种手段，自然的丰富多彩就可以压缩为有一定关系的造型表现（图1-15、图1-16）。

风格派主张艺术的"抽象和简化"。它反对个性，追求纯粹抽象，排除一切表现成分而致力于探索一种人类共通的纯精神性表达。风格派的闻名遐迩与凡·杜斯堡的大力宣传也是密切相关的。凡·杜斯堡虽然在绘画上没有太多惊人的天赋，但却是一个极有号召力的理论家、演说家和宣传家（图1-17）。他在第一次世界大战结束以后游遍欧洲大陆，通过演讲和宣传，使风格派的美学思想传遍欧洲各地，并对包豪斯产生难以估量的影响。风格派的艺术实践是多方面的。除蒙德里安在绘画领域取得的成就以外，里特维尔德在建筑方面也获得了令人瞩目的进展。他所设计的席勒住宅展示了风格派建筑的典型特

图1-14　俄国"至上主义"运动时期的作品

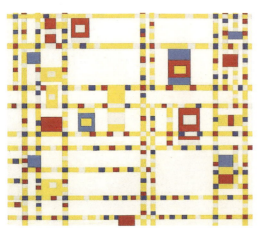

图1-15　蒙德里安的作品《百老汇爵士乐》

图1-16　蒙德里安的作品《进化》

征。他还设计过一把红、黄、蓝三原色椅子，虽然实际应用的效果不尽如人意，但它却充分体现了风格派的造型原则（图1-18）。万东格洛的《体积关系的构成》则诠释了新造型主义在雕塑领域的实践。从20世纪20年代起，风格派就越出荷兰国界，成为欧洲前卫艺术先锋。它的美学思想渗入各国的绘画、雕塑、建筑、工艺、设计等诸多领域，尤其对现代建筑和设计产生了深远影响。

四、德国包豪斯设计学院

1919年，德国魏玛市包豪斯设计学院正式成立。它是世界上第一所以发展设计教育为目的而建立的专业设计学院。它的建立为现代设计教育的发展开创了一个新的里程碑，并把欧洲的现代主义设计推向了一个前所未有的高度（图1-19）。作为学院的创始人，格罗皮乌斯创立了一套教育理论和教学方式，深刻地影响了全世界的设计教育，并使所有设计师都意识到设计的真正目的是

包豪斯设计学院的宗旨和授课方向是使艺术和手工艺与工业社会需求相统一。它对世界现代设计的发展产生了深远的影响。

图1-17 凡·杜斯堡的作品《玩牌者》

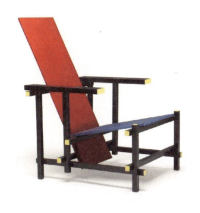

图1-18 里特维尔德设计的三原色椅子

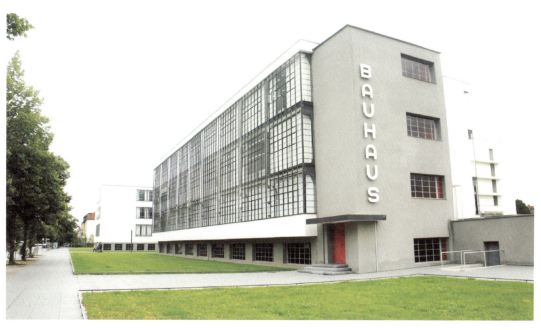

图1-19 包豪斯设计学院

为大众和工业化服务的（图1-20）。

包豪斯是德国魏玛市的"公立包豪斯学校"的简称，后改称"设计学院"，习惯上仍沿称"包豪斯"。在两德统一后位于魏玛市的设计学院更名为魏玛包豪斯大学。它的成立标志着现代设计教育的诞生，对世界现代设计的发展产生了深远的影响。包豪斯也是世界上第一所完全为发展现代设计教育而建立的学院。

在设计理论上，包豪斯提出了三个基本观点：一是艺术与技术的新统一；二是设计的目的是人而不是产品；三是设计必须遵循自然与客观的法则来进行。这些观点对于工业设计的发展起到了积极的作用，使现代设计逐步由理想主义走向现实主义，即用理性的、科学的思想来代替艺术上的自我表现和浪漫主义。包豪斯的观点和理念对平面设计、立体设计、建筑设计和装饰设计都有很大的影响（图1-21～图1-24）。

图1-21　平面设计

图1-22　立体设计

图1-23　建筑设计

图1-20　格罗皮乌斯

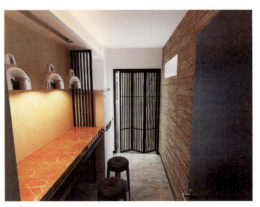

图1-24　装饰设计

第四节
构成设计赏析

一、平面构成

平面构成是视觉元素在二次的平面上按照美的视觉效果和力学的原理进行排列和组合，它是以理性和逻辑推理来创造形象、研究形象与形象之间的排列的方法（图1-25～图1-28）。

如图1-25所示，将近似的图案进行等比例放大，改变图案的排列方式，从而达到精彩的构图。

如图1-26所示，通过放大或缩小图中的矩形图案，从而形成更多的图形，让平面的图案富有动态感。

如图1-27所示，依靠图中基本形的形状、大小、方向、位置、色彩等的对比，给人以强烈、鲜明的感觉。

如图1-28所示，通过不同形状的组合、变化，构成极具抽象性和形式感的画面。

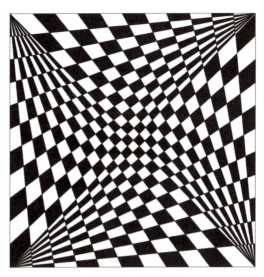

图1-26 渐变构成

图1-27 对比构成

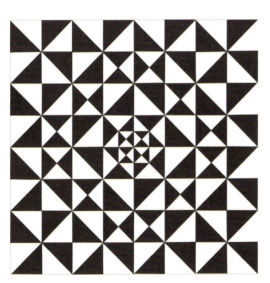

图1-25 近似构成

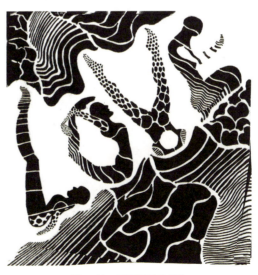

图1-28 不同形状的组合

二、色彩构成

色彩构成,即色彩的相互作用,是从人对色彩的知觉和心理效果出发,把复杂的色彩现象还原为基本要素,利用色彩在空间、量与质上的可变性,按照一定的规律去组合各构成之间的相互关系,再创造出新的色彩效果的过程(图1-29～图1-32)。

如图1-29所示,补色对比具有效果强烈、醒目、有力、活泼、丰富等特点,但也因不易统一而感到杂乱、刺激,从而产生视觉疲劳。

如图1-30所示,补色对比一般需要采用多种调和手段来改善对比效果。

如图1-31所示,保持色彩属性、纹理不变,随着色彩面积增大,对视觉的刺激力量会加强,反之则削弱。

如图1-32所示,通过改变图案中小人的动作、五官等形态来丰富整个空间。

三、立体构成

立体构成是用一定的材料,以视觉为基础,以力学为依据,将造型要素按照一定的构成原则,组合成美好的形体的构成方法。不同的材料会产生不同的视觉效果和心理感受。即使是同一形态,采用不同的材料也会产生不同的效果和感受(图1-33～图1-36)。

如图1-33所示,通过将长度相同的

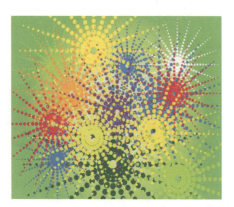

图1-29 补色对比(一)

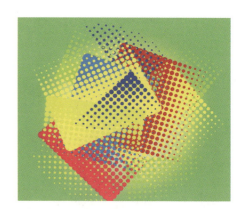

图1-30 补色对比(二)

图1-31 肌理对比

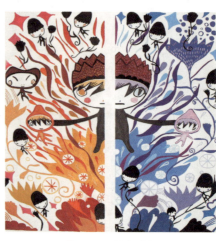

图1-32 综合对比

空心木棒进行交叉、重叠、往复等动作，将八爪鱼困在其中，形成具有立体感的作品，展现了木材在立体构成中的材料特性。

如图1-34所示，用铁丝勾勒出鸭子的轮廓，其次将鸭子身体部位用纱网、环保套进行粘贴。该作品把灵感和立体构造结合起来，并结合美学、工艺、材料等因素最终制作完成。

如图1-35所示，使用软质材料，将木材与纸张结合，使用棉线将两者捆绑成球体，展示设计的多样化。

如图1-36所示，使用硬性材料，将五角星进行对角焊接工艺，从而形成一个球面。

图1-33 线材构成

图1-34 面材构成

图1-35 产品设计

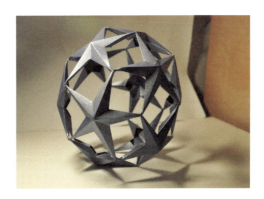

图1-36 工艺设计

本 / 章 / 小 / 结

本章介绍了构成与设计之间的联系以及构成设计的起源与发展，帮助读者了解构成设计的基本知识。构成包括平面构成、色彩构成、立体构成三大构成。构成是设计专业的基础教育，有助于培养学生的想象力和创造力。

第二章
构成设计的应用

学习难度：★★★★☆

重点概念：设计应用、色彩设计、形式设计

章节导读 构成设计是艺术设计过程中一项非常重要的理念，直接影响到艺术设计整体的质量。从艺术设计的实际经验着手，构成设计一方面为其提供了全新的设计思路，另一方面艺术设计中出现的构图问题也得以解决（图2-1）。

图2-1 创意广告设计

平面构成、色彩构成、立体构成是设计过程中运用最频繁的表现手法,也是对设计能力的最基本的要求。

第一节
平面构成和色彩构成的应用

在实际生活中,平面构成与色彩构成往往结合起来应用,既有对画面的关系把握,又有引人注目的色彩。

一、标志设计

标志是品牌形象的核心部分,是表明事物特征的识别符号。标志常用单纯、显著、易识别的形象、图形或文字符号等元素来进行设计。它除了具有象征意义外,还具有表达情感和指令行动等作用。标志设计既是实用物的设计,又是一种图形艺术的设计。它与其他图形艺术的表现手段既有相同之处,又有自己的艺术规律。标志应具有简练、概括、完美且不可替代的特点。因此,标志设计的难度比其他任何图形艺术设计都要大(图2-2、图2-3)。

图2-2 标志设计(一)　　　图2-3 标志设计(二)

二、VI 设计

VI 设计即视觉形象识别系统设计。它分为企业形象设计和品牌形象设计，中小企业或没有自有品牌的企业基本上都是合二为一的。VI 设计是企业树立品牌必须做的基础工作。它使企业的形象高度统一，使企业的视觉传播资源充分利用，达到最理想的品牌传播效果（图 2-4、图 2-5）。

三、广告设计

广告设计是一种在计算机平面设计技术应用的基础上随着广告行业发展所形成的一个新职业。它主要是对图像、文字、色彩、版面、图形等表达广告的元素，结合广告媒体的使用特征，在计算机上通过相关设计软件来表达广告目的和意图，所进行平面艺术创意的一种设计活动或过程。广告设计就是指从创意到制作的这个中间过程。广告设计是由广告的主题、创意、语言文字、形象、衬托等五个要素构成的。广告设计的最终目的就是通过广告来达到吸引眼球的目的（图 2-6、图 2-7）。

四、服装设计

服装设计属于工艺美术范畴，是实用性和艺术性相结合的一种艺术形式。它不仅具有一般实用艺术的共性，还在内容、形式以及表达手段上具有自身的特性。它是解决人们日常穿着问题的富有创造性的计划及创作行为。它是一门涉及领域极广

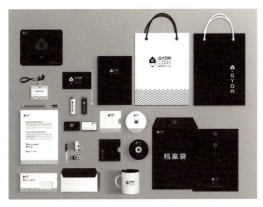

图 2-4　VI 设计（一）

图 2-5　VI 设计（二）

图 2-6　创意广告（一）

图 2-7　创意广告（二）

的边缘学科。它与文学、艺术、历史、哲学、宗教、美学、心理学、生理学以及人体工学等社会科学和自然科学密切相关（图2-8、图2-9）。

五、包装设计

包装设计是将美术与自然科学相结合，运用到产品的包装保护和美化方面。它既不是广义的"美术"，也不是单纯的装潢，而是科学、艺术、材料、经济、心理与市场等综合要素的多功能的体现（图2-10、图2-11）。包装的主要作用有两个：其一是保护产品；其二是美化和宣传产品。包装设计的基本任务是科学地、经济地完成产品包装的造型、结构和装潢设计。包装设计除了要满足设计中的基本原则外，还要着重研究消费者的心理活动，才能在同类商品中脱颖而出。商品包装的直接目标是激发消费者的购买行为。制定

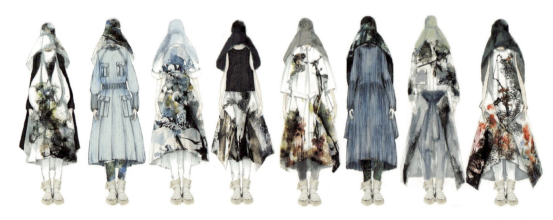

图2-8　服装设计草稿

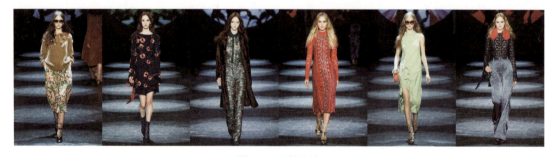

图2-9　服装设计

图2-10　包装设计（一）

图2-11　包装设计（二）

商品包装计划时首先考虑的就应该是这一目标。其次，即使消费者不准备购买此种商品，也应促使他们对该产品的品牌、包装和商标以及生产厂家产生好的印象。

六、网页设计

网页设计是根据企业希望向浏览者传递的信息（包括产品、服务、理念、文化），进行网站功能策划，然后美化页面设计。作为企业对外宣传物料的其中一种，精美的网页设计，对于提升企业的互联网品牌形象至关重要（图2-12、图2-13）。

图2-12　网页设计（一）

图2-13　网页设计（二）

第二节
立体构成的应用

一、建筑设计

立体构成在建筑设计中的应用非常广泛。任何建筑从根本上来说就是一个放大了的立体构成作品。建筑设计是对空间进行研究和运用的艺术。空间问题是建筑设计的本质，在空间的限定、分割、组合的构成中，同时注入文化、环境、技术、材料、功能等形式。在建筑设计中，立体构成的原理和法则被广泛应用。建筑的结构形式和立体构成中的形体组合构成是相同的。立体构成中的组合原理规律和方法都可以在建筑设计中得到运用（图2-14）。

二、产品设计

产品设计是一个由平面构成向立体构成转化的过程。它是创造性的综合信息处理过程，通过多种元素如线条、符号、数字、色彩等方式的组合把产品的形状以平面或立体的形式展现出来。它是将人的某种目的或需要转换为一个具体的物理或工具的过程；它是把一种计划、规划设想、问题解决的方法，通过具体的操作，以理想的形式表达出来的过程。产品设计在我们生活中随处可见，小到包装容器，大到家电、汽车，都属于立体构成的范畴（图2-15～图2-20）。

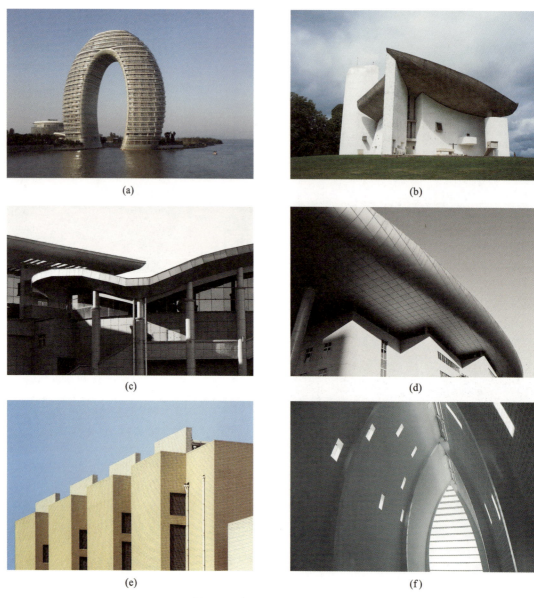

图 2-14 立体构成在建筑中的体现

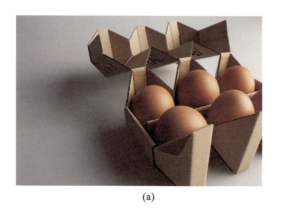
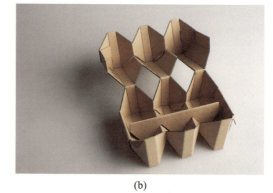

图 2-15 鸡蛋容器设计

第二章 构成设计的应用

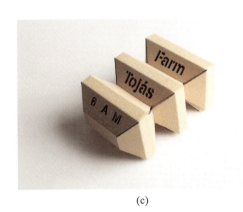

(c)

(d)

续图 2-15

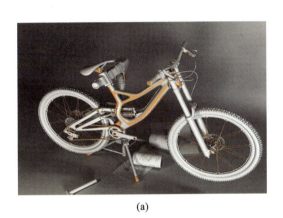

(a)

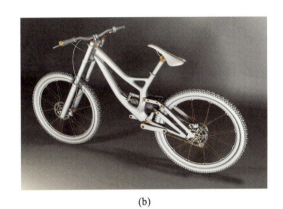

(b)

图 2-16 自行车设计

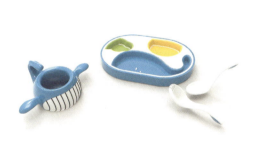

图 2-17 儿童餐具设计

图 2-18 儿童文具及水瓶设计

图 2-19 家用电器

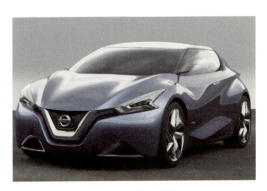

图 2-20 汽车设计

三、景观小品

立体构成在景观小品中也有广泛应用。景观小品是景观中的点睛之笔,一般体量较小、色彩单纯,对空间起点缀作用(图2-21、图2-22)。景观小品既具有实用功能,又具有精神功能,包括建筑小品——雕塑、壁画、亭台、楼阁、牌坊等;生活设施小品——座椅、电话亭、邮筒、垃圾桶等;道路设施小品——车站牌、街灯、防护栏、道路标志等。

四、室内装饰

室内装饰造型变化丰富,在实际设计中要根据设计主题与使用功能来确定造型,大量运用立体构成的设计形式,融合点、线、面、体等综合造型,不断强化设计的形式感与多样性(图2-23～图2-27)。立体构成在室内装饰设计中覆盖范围很广,除常规家居空间外,主要涉及商业空间、展陈空间,目的在于获取大众的共性审美。

图2-23 装饰背景墙——点构成

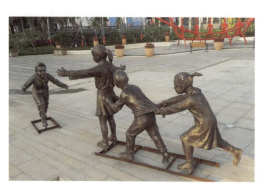

图2-21 景观雕塑

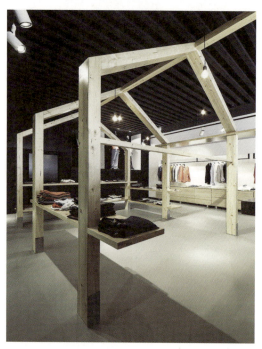

图2-24 专卖店构架——线构成

图2-22 公园座椅

图2-25 展陈墙板——面构成

图 2-26　室内构造装饰——体构成

图 2-27　展陈区域——综合构成

本 / 章 / 小 / 结

　　本章主要讲述了平面构成、色彩构成、立体构成在生活中的应用。在实际生活中,平面构成和色彩构成往往结合起来运用,它们主要应用于标志设计、VI 设计、广告设计、服装设计、包装设计、网页设计等方面。立体构成主要应用于建筑设计、产品设计、景观小品等方面。

第三章
平面构成与设计

学习难度：★★★☆☆

重点概念：构成要素、设计形式、构成规律

章节导读

平面构成是一种视觉形象的构成，是将点、线、面这些基本元素按照一定的规律进行排列、组合，产生出无穷变化的图形，从而给人一种特殊的视觉效果。它不同于绘画，也不同于其他一些图案。它实际上是一种带有某种规律性、抽象性的图案的设计。抽象图案依据从具象形态中提取的视觉元素如点、线、面等，运用点的分布、线的节奏变化、面的组合以及色彩的对比，形成不同的空间变化、组合关系，表现情感、韵律和力量（图3-1）。

图 3-1 平面构成

第一节
平面构成的概念

作为现代设计的重要组成部分,平面构成研究要素及构成规律,通过对视觉要素的理性分析和严格的形式构成训练,培养对形态的创造力和审美能力,为实用设计创造基础条件。

平面构成是在二维平面上将各种形态要素按照一定的美学原则进行创造性的组合。在现代设计中,平面构成具有十分重要的地位。它既可以独立存在,又可以是其他设计的辅助的、潜在的表现手段,应用十分广泛。平面构成主要研究形体和设计形式的表面形式,要求透过表面看内容。无论是广告、标志、包装、版式等设计(图 3-2～图 3-5),还是为创造舒适的生活和工作环境而进行的平面艺术设计、装饰设计等(图 3-6),只要涉及画面的创造、构成和表现技术等基本问题,不论静态或是动态,都需要用到平面构成。

图 3-2 广告设计

第三章　平面构成与设计

图 3-3　标志设计

图 3-4　包装设计

图 3-5　版式设计

图 3-6 装饰设计

第二节
平面构成的基本要素

一、点

1. 点的概念

在数学中,点表示位置,其既没有长度也没有宽度,是最小的单位。在平面构成中,点的概念则是相对的,它在对比中存在。不同的点会给人带来不同的感觉,例如方形点会给人规整、静止、稳定的感觉,中空的点则会显得弱、虚幻、不真实,而内部充实的圆点,给人坚实、醒目的感觉。点既是自然形态,也是人文形态。点千变万化,总体上被分为规则点和不规则点。规则点是具有规则的外形,例如圆点、方点等。不规则的点是任何形态的点。在现实生活中的任何形态缩小到一定的程度就具有点的形态(图 3-7、图 3-8)。

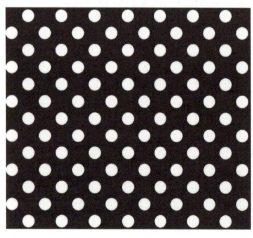

图 3-7 规则的点

图 3-8 不规则的点

2. 点的变化

（1）不同形态的点会给人带来不同的视觉感受（图3-9）。

（2）点在画面中的数量会影响画面视觉感受的强弱。整齐而又密集的点就变成了线（图3-10）。

（3）点的视觉强度和其面积不成正比。点的面积太大或太小都会弱化点的感受（图3-11）。

（4）点在画面中的位置和方向非常重要，它影响点的视觉感受和走向。在对比条件下，相对小的就变成了点（图3-12）。

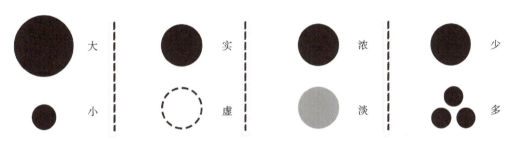

图3-9 不同形态的点的视觉感受

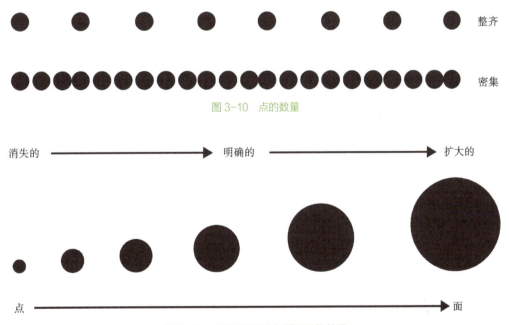

图3-10 点的数量

图3-11 点的视觉强度与其面积的关系

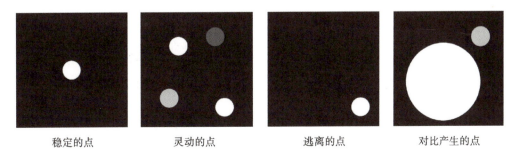

图3-12 点的位置与方向

（5）一些点的特效会产生特殊的感受和趣味（图3-13、图3-14）。

二、线

1. 线的概念

在几何学定义中，线是点移动的轨迹，线只有位置和长度，没有宽度和厚度。但从平面构成的角度讲，线既有长度，也有宽度和厚度。现实生活中的视觉形态的线不仅有宽度，而且有丰富的变化，是敏感和多变的视觉元素，在设计中也起着非常大的作用。线的类型十分复杂，大致可以分为直线和曲线（图3-15）。

2. 线的变化

线是点的移动轨迹，是面与面的交界。从造型的含义上面讲，线通过一定的宽度表现出来。点、线、面三者可以通过自身的变化相互转化。当线在画面上加粗到一定程度，就成了面。不同的工具和使用方式使线具有丰富的形态（图3-16）。点、线、面三者是相对存在的。点的移动轨迹成了线，线的移动轨迹则成了面（图3-17）。

图3-13 点的特效（一）

图3-14 点的特效（二）

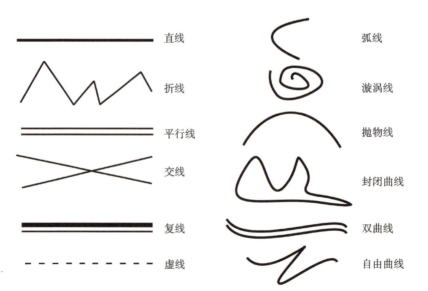

图3-15 各种类型的线

图 3-16 线的形态

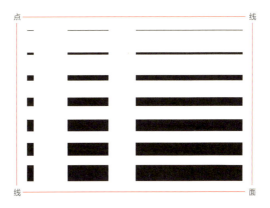
图 3-17 线的变化

三、面

1. 面的概念

面是由线连续移动而形成的。在视觉上，任何点的扩大、聚焦或者线的宽度增加、围合都会形成面。面给人的感觉是由于面积而形成的视觉上的充实感。面主要有直线型、曲线型、自由型和偶然型四种类型（图 3-18）。

2. 面的变化

在平面构成中，面的变化很丰富。面与面之间可以分离、相触、重叠、联合、透叠、减缺、差叠、正形与负形（图 3-19～图 3-26）。面的动感变化使画面更加灵活。

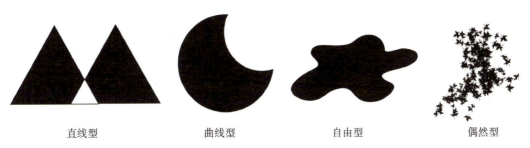

直线型　　　　曲线型　　　　自由型　　　　偶然型

图 3-18 面的四种类型

图 3-19 分离　　　　　　　　　　图 3-20 相触

图 3-21 重叠　　　　　　　　　　图 3-22 联合

图 3-23　透叠

图 3-24　减缺

图 3-25　差叠

图 3-26　正形与负形

第三节
平面构成的基本形式

一、重复构成

1. 重复构成的概念

重复构成是指相同或近似的形态和骨骼连续地、有规律地、有秩序地反复出现的一种构成形式。重复构成就是把视觉形象秩序化、整齐化，在图形中呈现出和谐统一的视觉效果。重复构成来源于生活中的重复现象，比如纺织布料、室内铺装等（图 3-27、图 3-28）。现代商业广告有很多也都是以重复为手段，比如在电视中反复播出同一个广告，或者在写字楼内不断出现的楼宇广告等。这些都是以重复为手段来实现非常好的广告效应。重复的结构和重复的排列都是由两个以上相同元素连续排列成为一个整体，从而使人感到井

图 3-27　纺织布料

然有序。重复构成是使形象反复出现，因此，它还可以加强形象的视觉记忆。

2. 重复构成的形式

重复构成可分为四种形式：基本形重复构成、骨骼重复构成、重复骨骼与重复基本形构成、群化构成。

（1）基本形重复构成（图 3-29）。基本形是构图的单位，任何一个点、线、面都可以作为基本形。在设计中，连续不断地使用同一单位，称为重复基本形。重

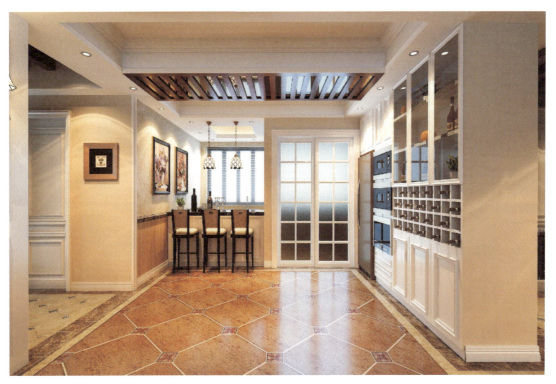

图 3-28 室内铺装

复基本形可以使设计产生和谐统一的感觉。大的基本形重复可以产生整体构成的力度；细小密集的基本形重复会产生形态肌理的效果。

（2）骨骼重复构成（图 3-30）。骨骼重复构成中的骨骼是构成图形的框架、骨架。在有规律的骨骼中，重复骨骼是基本的骨骼形式。规律性骨骼有两个重要元素：水平线和垂直线。若将骨骼线在方向、宽度、线质上加以变化，就可以得到不同的骨骼排列形式。骨骼也可以分为规律性骨骼和非规律性骨骼两种。规律性骨骼是

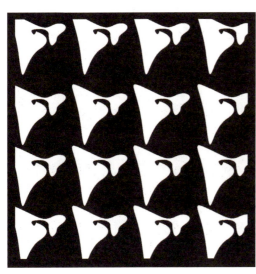

图 3-29 基本形重复构成

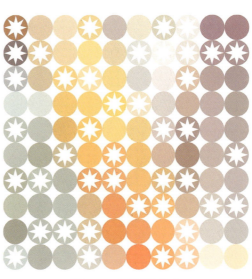

图 3-30 骨骼重复构成

按数学方式进行有秩序的排列,如重复、渐变、近似、发射等构成方式。非规律性骨骼是比较自由的构成形式,如对比、变异、密集等构成方式。规律性骨骼可以分为作用性骨骼和无作用性骨骼两种。作用性骨骼要求每个单元的基本形必须控制在骨骼线内,在固定的空间中按整体形象的需要来安排基本形。无作用性骨骼是将基本形单位安排在骨骼线的交点上,骨骼线的交点就是基本形之间的中心距离,当形象构成完成后即可将骨骼线去掉。

(3)重复基本形与重复骨骼构成(图3-31)。重复基本形纳入重复骨骼内,用这种表现形式构成的图形具有很强的秩序感和统一感。它的特点是骨骼线的距离相等,为基本形在方向和位置方面的交换提供了条件,可以进行多方面的变化。根据形象的需要,可以安排正负形的交替使用。重复骨骼构成所具有的特点是基本形的连续排列。这种排列构成要力求整体形的完美,力求形象之间的重复和有秩序的穿插关系。当基本形和骨骼单位都确定之后,我们可以采用多种方法进行设计,不可机械无变化地对待基本形的重复。另外,基本形的重复构成在形式上还分为绝对重复构成和相对重复构成两种类型。绝对重复构成是指基本形始终不变地被反复使用。相对重复构成则是指基本形的方向、大小、位置等发生了变化,即在基本形的骨骼线内运用点、线、面进行分割、重复等不同的组合方法来构成。

(4)群化构成(图3-32)。群化是基本形重复构成的一种特殊表现形式,具有独立存在的意义。群化构成可作为标志、标识、符号等设计的一种设计手段。在现代社会中,许多商品的商标、活动指示标识以及公共场所的一些标志多是以符号形式来表达的。它们有的采用具象图形来表现,有的采用抽象图形来表现。平面设计中基本形的群化构成,正显示出它设计精炼、有力、具有符号性的特点。因此,掌握群化构成的方法和设计规律是非常实

图3-31 重复基本形与重复骨骼构成

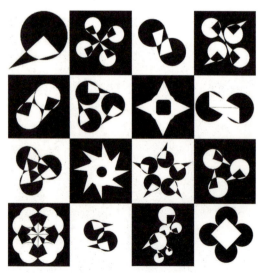

图3-32 群化构成

用的,也是非常重要的。群化构成要注意以下6点:①基本形要简练、醒目;②基本形的边线要整齐,不宜变化太大;③画面要完整、美观,注意外形的整体效果;④基本形的群化构成要紧凑、严密,互相之间可以交错、重叠或透叠,避免松散;⑤构成要简练、概括,形象粗壮有力,避免琐碎的细小变化,防止一些尖角的基本形;⑥要注意平衡和稳定的视觉效果。

二、渐变构成

1. 渐变构成的概念

渐变构成是指基本形或骨骼逐渐地、有规律地循序变动。它具有很强的节奏感和韵律感。渐变是一种符合规律的自然现象,例如自然界中物体近大远小的透视现象、水中的涟漪等,这些都是有秩序的渐变现象。

2. 渐变构成的形式

(1) 基本形的渐变(图3-33、图3-34)。渐变的形式是多方面的,形象的大小、疏密、粗细、位置、方向、层次等,色彩的深浅、明暗,声音的强弱都可以达到渐变的效果。

(2) 骨骼的渐变(图3-35、图3-36)。骨骼渐变的形式有单元渐变、双元渐变、等级渐变、折线渐变、联合渐

图3-33 圆点渐变(一)

图3-34 圆点渐变(二)

图3-35 骨骼的渐变(一)

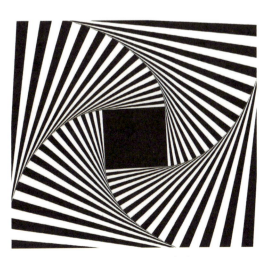
图3-36 骨骼的渐变(二)

变和阴阳渐变。单元渐变也叫做一次元渐变，即仅用骨骼的水平线或垂直线作单向序列渐变。双元渐变即两组骨骼线同时变化。等级渐变是将骨骼作横向或竖向整齐错位移动，产生梯形变化。折线渐变是将竖的或横的骨骼线弯曲或弯折。联合渐变是骨骼渐变的几种形式互相合并使用，成为较复杂的骨骼单位。阴阳渐变则是使骨骼宽度扩大成面的感觉，使骨骼与空间进行相反的宽度变化，即可形成阴与阳、虚与实的转换。在渐变构成中基本形和骨骼线的变化非常重要，既不能变得太快，缺少连贯性；又不能变得太慢，重复累赘。只有这样才能使画面具有节奏感和韵律感，同时又有空间透视效果。

三、对比构成

1. 对比构成的概念

对比构成是一种非常自由的构成方式。它没有固定的骨骼线限制，可以从基本形的大小、粗细等方面入手对比。任何基本形与骨骼都可以发生对比，但应在对比过程中找到它们之间的协调性：形与形之间要相互渗透，或基本形之间能够形成一定的渐变关系。

对比能给人灵活和律动的感觉。世间万物都充满着对比，如动与静、高与低、胖与瘦、黑与白、明与暗等。对比构成是构成设计中重要的原理之一，它有着较强的实用性。对比构成的形式法则被广泛运用于各类设计，特别是平面设计领域。从海报、书籍、包装、样本到标志、网页等的图形、文字、编排、色彩，无一不涉及对比的原理和形式。对比构成的形式很多，主要体现在形象与形象之间的关系、形象与空间之间的关系和形象编排的方式。

2. 对比构成的形式

（1）方向对比（图3-37）。在基本形具备方向性的情况下，采取基本形方向相似或者正反对比。

（2）空间对比（图3-38）。空间对比是指主体物位于画面的不同位置而形成一种具有空间对比的画面。

（3）虚实对比（图3-39）。虚实对

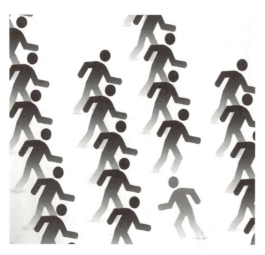

图3-37　方向对比

图3-38　空间对比

比有利于突出画面的主要物体，虚实是通过基本形与基本形之间对比出来的，没有绝对的虚实之分。

（4）明暗对比（图3-40）。任何作品都必须有明暗关系的适当配置。

（5）聚散对比（图3-41）。聚散对比是指基本形之间密集和松散的对比。聚散是对比构成的重要环节。处理好基本形与基本形之间的疏密关系要注意四个方面：一是要有主要的密集点和次要的密集点；二是密集点可以是以点为中心，也可以是以线为中心；三是要使主要密集点与次要密集点之间产生一定的联系；四是密集点的运动和发展趋势，要形成一定的节奏和韵律。

（6）大小对比（图3-42）。大小对比是指画面中由基本形的大小形成的对比。大小的排列能引导人们的视觉流程，

图 3-39　虚实对比

图 3-40　明暗对比

图 3-41　聚散对比

图 3-42　大小对比

> 特异的现象在自然形态中也是普遍存在的,例如鹤立鸡群的"鹤"就是一种特异的现象;万绿丛中一点红也是一种色彩的特异现象。

有利于体现画面的重点。

（7）曲直对比（图3-43、图3-44）。在某些作品中,过多地使用曲线会产生不安定的感觉,所以在曲线中,适当加入一些垂直线或水平线,能使画面变化丰富。

四、特异构成

1. 特异构成的概念

特异构成是在规律性骨骼和基本形的构成内,变异其中个别骨骼或基本形的特征,以突破规律的单调感,使其形成鲜明反差,造成动感,增加趣味。特异是相对的,是在保证整体规律的情况下,小部分与整体秩序不和,但又与规律不失联系。特异的程度可大可小。特异在平面设计中有着重要的位置,要打破一般规律,可以采用特异的方法。它容易引起人们的心理反应。例如：特大、特小、独特、异常等现象,会刺激视觉,有振奋、震惊、质疑的作用。

2. 特异构成的形式

（1）基本形的特异（图3-45）。在重复形式、渐变形式的基础上进行突破或变异,大部分基本形都保持着一种规律,一小部分违反了规律或者秩序,这一小部分就是特异基本形,它能成为视觉中心。基本形的特异有两种：一是规律转移,二是规律突破。规律转移是变异基本形彼此之间造成一种新的规律,与原来整体规律的基本形有机的排列在一起,称为规律转移的变异。无论从形状、大小、方向、位置等方面进行均可,但是规律转移的部分一定要少于原来整体规律的部分,且彼此要有联系。规律转移中的位置变异要求基本形在位置上加以变化,来形成变异的构成。规律突破则是变异的基本形之间无新的规律产生,无论基本形的形状、大小、位置、方向等各方面都无自身规律,但是它又融于整体规律之中,这就是规律突破。规律突破的部分也应该是越少越好。

（2）骨骼特异（图3-46）。在规律性骨骼之中,部分骨骼单位在形状、大小、位置、方向发生了变异,这就是骨骼变异。

图3-43 曲直对比（一）

图3-44 曲直对比（二）

图3-45 基本形的特异

图3-46 骨骼特异

（3）形象特异（图3-47、图3-48）。形象特异主要是对自然形象进行整理和概括，夸张其典型性格，提高装饰效果。另外还可以根据画面的视觉效果将形象的部分进行切割，重新拼贴。特异还可以像哈哈镜一样，采用压缩、拉长、扭曲形象或局部夸张手段来设计画面，产生意想不到的效果。

五、发射构成

1. 发射构成的概念

发射是一种特殊的重复，是基本形或骨骼单位环绕一个或多个中心点向外散开或向内集中。自然界盛开的花朵就属于发射的形状。另外，发射也可以说是一种特殊的渐变。它同渐变一样，骨骼和基本形要作有序的变化。但是，发射有两个显著的特征：其一，发射具有很强的聚焦，这个焦点通常位于画面的中央；其二，发射有一种深邃的空间感和光学的动感，使所有的图形由中心向四周扩散或由四周向中心靠拢（图3-49、图3-50）。

图3-47 夸张装饰效果

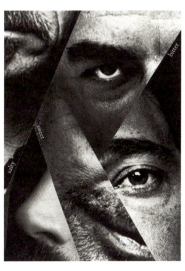

图3-48 形象特异

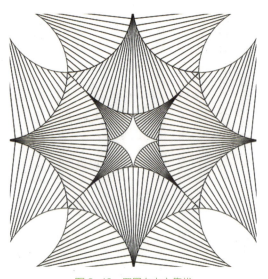

图 3-49 四周向中心靠拢

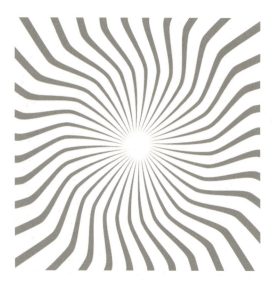

图 3-50 中心向四周扩散

2. 发射构成的形式

发射构成有离心式、向心式、同心式、多心式四种形式，在实际设计中也可以组合使用。不同形式的发射骨骼叠用，或者是不同形式的发射骨骼与重复、渐变骨骼叠用都可以形成丰富多变的图案，产生强烈的视觉效果。但是，发射构成应注意结构清晰、有序，方能产生良好的视觉效果。

（1）离心式发射（图 3-51）。基本形由中心向四周扩散，发射点一般在画面的中心，有向外运动的感觉，是运用较多的一种发射形式。直线发射就是从发射中心以直线向外发射、扩散的构成，其射线使人感到强而有力，有闪电的效果。曲线发射由于发射线方向的渐次变化使人感到柔和而变化多样，并且还有一种运动的效果。

（2）向心式发射（图 3-52）。基本形由四周向中心靠拢，形成发射点在画面外的效果。

（3）同心式发射（图 3-53）。基本

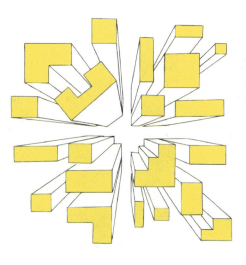

图 3-51 离心式发射

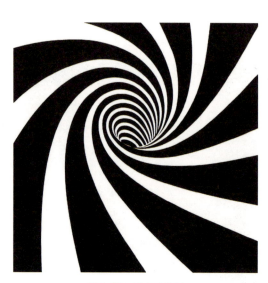

图 3-52 向心式发射

形层层环绕一个中心，每层基本形数量不断增加，实际上是扩大的结构、扩散的形式。

（4）多心式发射（图3-54）。基本形以多个中心为发射点，形成丰富的发射集团。这种构成效果具有明显的起伏状，空间感也很强。

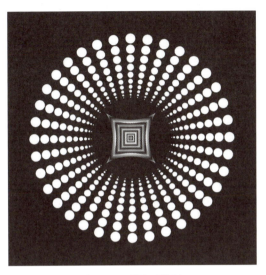

图3-53　同心式发射

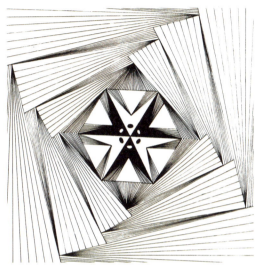

图3-54　多心式发射

平面构成、色彩构成与立体构成的关系

平面构成是视觉元素在二次元的平面上，按照美的视觉效果和力学的原理，进行排列和组合。它是以理性和逻辑推理来创造形象、研究形象与形象之间的排列的方法。它是理性与感性相结合的产物（图3-55）。

色彩构成是从人对色彩的知觉和心理效果出发，把复杂的色彩现象还原为基本要素，创造出新的色彩效果的过程。色彩构成是艺术设计的基础理论之一，它与平面构成及立体构成有着不可分割的关系，色彩不能脱离形体、空间、位置、面积、肌理等而独立存在（图3-56）。

立体构成是用一定的材料按照一定的构成原则组合成美好的形体的构成方法。它是以点、线、面、对称、肌理来研究空间立体形态的学科，也是研究立体造型各元素的构成法则。它的任务是揭开立体造型的基本规律，阐明立体设计的基本原理。立体构成应用于建筑设计、产品设计、工业设计等。立体构成有半立体构成、线立体构成、面立体构成、块立体构成和综合材质立体构成（图3-57）。

小贴士

图 3-55 平面构成

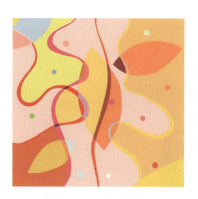
图 3-56 色彩构成

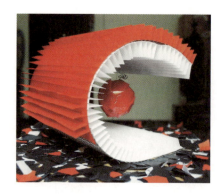
图 3-57 立体构成

第四节
平面构成的设计规律

一、设计与肌理

肌理指形象表面的纹理。肌理又称质感，由于物体的材料和其表面的组织、排列、构造各不相同，因而物体的粗糙感、软硬感也不同。肌理是一种表面特征。肌理构成即指将不同物质表面的肌理通过一定的手段进行构成设计。肌理构成随意性很大，注重制作手段、变化和美感。肌理构成的手法是多种多样的，例如用钢笔、铅笔、圆珠笔、毛笔、喷笔都可以形成很多独特的肌理痕迹；也可以用画、洒、泼、扎染（图3-58）、熏、烧、拓印（图3-59）、贴压、剪刮等手法来制作。肌理构成可用的材料也有很多，例如石头、木头、玻璃、面料、油漆、海绵、纸张、颜料、化学试剂等。

在现在的构成设计中，材料的综合处理给创意带来了很大的发挥空间。因此，设计者必须时刻保持对材料的敏感性，寻找新的材料的表现力。设计者对材料肌理和质感的探求可以多方借鉴，例如借鉴影视、建筑、室内设计、绘画等艺术形式，但也要不断尝试、反复推敲，以发现新的肌理和效果。设计者应以轻松的心态来发现肌理，寻找新的质感效果。材料的肌理和质感的应用要根据目的和需要，不要只

> 现代材料的肌理和质感虽然应用容易、表现力强，但不能忽视点、线、面的处理带来的微妙的层次和质感的变化。在应用各种材料和肌理效果时，统一与变化、对称与均衡等形式美法则仍可以帮助我们控制画面的总体效果。

图 3-58 扎染

图 3-59 拓印

顾吸引注意力，产生过度设计。

二、构成的规律

1. 统一与变化

统一与变化是形式美的基本法则，也是自然界和社会发展的根本法则，反映了事物发展的普遍规律。统一是指事物整体的各个部分之间，具有关联、呼应、秩序和规律性，形成一种规律（图3-60）。统一是一种秩序的表现，是一种协调的关系。统一的合理运用是造型形式美的技巧所在，是创作必须遵守的法则。统一能够增加构成的条理性，体现出整体性、秩序性的美感。统一有利于造型的标准化、通用化和系列化。但是在设计时，不应过分的统一。过分的统一会使得造型变得死板单调，缺乏艺术性，要注意把握造型要素的内在联系与整体性。

变化是在统一的前提下，事物内部各部分相互矛盾、相互对立的关系（图3-61）。变化能使事物内部产生一定的差异性，产生跳跃、运动的感觉，能够让造型具有动感、克服沉闷。同样在设计时也要注意，过度的变化会导致凌乱琐碎，造成视觉上的不稳定与不统一。

统一与变化是一组相对的概念，存在于统一事物中。统一与变化不能平均对待，应做到变化中有统一、统一中有变化。统一与变化相互对立、相互依赖，构成万事万物的不同形态。任何物体的形态总是由点、线、面、三维虚实空间、颜色和质感等元素有机组合而成为一个整体。变化是寻找各部分之间的差异，统一是寻求各部分之

图3-60　统一

图 3-61 变化

间的内在联系、共同点或共有特征。没有变化,则单调乏味、缺少生命力;没有统一,则会显得杂乱无章、缺乏和谐与秩序。

2. 对称与均衡

对称与均衡是不同类型的稳定形式,保持物体外观体量均衡,达到视觉上的稳定。对称是指轴线两侧图形比例、尺寸、宽度、结构等完全呈镜像(图 3-62)。对称体现力学原则,是以同量但不同形的组合方式形成稳定而平衡的状态。对称的形态在视觉上有安定、自然、均匀、协调、整齐、典雅、庄重、完美的朴素美感,符合人们通常的视觉习惯。在现代各类产品中,对称的形态非常多,可以说是最常见的视觉表达形式。

均衡则是指物体上下、前后、左右间各构成要素具有相同的体量关系,通过视觉表现出来的秩序及平衡(图 3-63)。均衡结构是一种自由稳定的结构形式。一个画面的均衡是指画面的上与下、左与右具有面积、色彩、重量等方面的大体平衡。在设计中,要注意把对称、均衡两种形式有机结合起来灵活运用。

任何事物的造型一般都表现为相对稳定的一种形态,而在各种复杂的形态中又体现出一定的形式美感,并在一定程度上蕴涵着对称与均衡的关系,给人以视觉上的美感。对称与均衡反映事物的两种状态,即静止与运动状态。事物是运动发展的,但受重力作用又表现为相对静止。对称具有相应的稳定感,而均衡则具有相应的运动感。对称与均衡是事物静止与运动状态升华的一种美学法则。凡是具有形式美感的事物,都具有对称与均衡的特性。对称

图 3-62 对称

图 3-63 均衡

和均衡既有区别，也有联系。对称是均衡的一类，而均衡并非对称的翻版。对称往往呈现等量的形状和面积等的对应。而"均衡"更在于观感意念上的"相称"和对应。设计产品往往以"不对称"的形式来体现美学意义上的"均衡"。

3. 重复与群化

重复是指相同或相似的图案连续排列的一种方式（图 3-64）。重复构成的画面会给人一种整齐美的感觉，体现出统一和谐的效果。重复的形式在实际生活中应用广泛。

群化是基本形重复构成的一种特殊表现形式（图 3-65）。它不像一般重复构成那样四面连续发展。它具有独立存在的意义。因此，它可以作为标志、符号等设计的一种手段。在现代社会中，许多商品的商标、活动指示标识以及公共场所的一些标志多是以符号形式来表达的，它们有的采用具象图形来表现，有的采用抽象图形来表现。群化构成要求简练、醒目，基本形的数量不宜太多或复杂；基本形要严密紧凑，相互之间可以交错、重叠或透叠，避免松散。群化时要注意图形的完整、美观，注意平衡和稳定。

4. 对比与调和

对比是将两个反差很大的视觉要素放在一起，它能使主题更加鲜明，视觉效果更加活跃（图 3-66）。对比体现了哲学上矛盾与统一的世界观，显示出生活中对立的美感，给人以强烈的视觉冲击力和震撼力。

调和是由相同或相似的元素有规律地组合，将差异面的对比降到最低（图 3-67）。调和使人感到和谐，在变化中

图 3-64 重复

图 3-65 群化

图 3-66 对比

图 3-67 调和

保持一致。调和不是自然发生的,而是通过人为地、有意识地进行合理配合。

对比与调和相辅相成,过分的对比会太强烈,过分的调和又会显得平庸单调。对比与调和是互为相反的因素,必须通过设计者的设计,达到合理的配合才能得到既有对比又和谐统一的画面。

5. 夸张与简化

夸张是将事物的特征加以强调和突出,让其醒目从而达到令人印象深刻的目的(图3-68)。设计者可以通过对形态、体量、数量、色彩、细节、效果和作用等的夸张达到造型的效果。

简化则是弱化特点,减少细节,只保留总体的特征,去除繁琐细节(图3-69)。设计者可以采用几何形归纳形态、忽略色彩的色调保留轮廓、以有限个体代替群体的方法达到简化的目的。夸张和简化在标志设计中应用很多,起到突出特征、传达意念的作用。但是在设计时要做到张弛有度,过于夸张就会失去真实性,过于简化则会让人不知所云,从而失去了设计的意义。

6. 节奏与韵律

节奏是指形与色合乎规律地周期性运动变化,即相同的形反复出现在同一画面的构成法则(图3-70)。这种反复是有一定差别的反复。反复是节奏的重要标志,没有反复就没有节奏的感觉。也可以说,节奏是画面上对比双方的交替形式,如明暗、强弱、粗细、软硬、冷暖、大小、疏密等对比因素,其搭配与反复出现的频率

图3-68 夸张

图3-69 简化

与对比关系就构成了画面的节奏感。但是，如果在构成中一味地使用节奏，没有变化，就会产生单调感，使人乏味，此时就需要加入韵律。

韵律是对节奏进行变奏性质的处理（图3-71）。对比和变化的程度是韵律的关键。韵律美是一种具有条理性、重复性和连续性的美的形式。韵律既可以加强整体的统一性，又可以产生丰富的变化。

简单来说，节奏与韵律就是同一图案在一定的变化规律中，重复出现所产生的运动感。渐变构成和发射构成就是两个节奏韵律的典型。在平面设计中，节奏和韵律包含在各种构成形式中，但其中最为突出的是渐变和聚散两种形式。

7. 黑、白、灰

无论是绘画还是构成设计，黑、白、灰的分布都具有重要的作用。与绘画不同的是，在进行构成设计时，画面的黑、白、灰关系是根据主观意图进行安排的。设计者可以根据自己的创作意图进行黑、白、灰的分布和设计，有意组织成符合美学原理的画面布局。黑、白、灰三者给人的量感不同，黑为重，有收缩感；灰次之，有平稳感；白为轻，有扩张感。黑、白、灰三者的面积、位置与图形对画面的均衡、变化、统一等有至关重要的作用。因此，设计师在布局时一定要考虑它们之间的相互平衡关系。

一般处理黑、白、灰的规律如下：遇黑变白，逢白衬黑，黑中有白，白中有黑；

图3-70 节奏

图3-71 韵律

以黑取形，以白取光，黑白相间，灰色相连；在大黑大白之间，用灰色过渡。画面的设计应做到主要的部分醒目耐看，次要的部分概括简练，琐细的地方和谐统一。设计者在考虑黑、白、灰的色块布局时，既要尊重客观表现对象的自然秩序，又要有意安排和主观强调，仔细斟酌画面的黑、白、灰结构。

对于黑、白、灰的处理，设计者要结合前面所述的六种构成规律进行设计。黑、白、灰的不同分布会让画面基调产生变化。一般说来，以暗色为主的基调给人的感觉比较深沉、悲壮、严肃、伤感，往往带有恐怖感、压抑感和神秘感，有时又给人一种幽静感；画面以浅色为主的基调给人的感觉比较明快、亮丽、活泼、舒畅、喜悦；以灰色为主的基调则给人以柔和、缠绵、怡然、富丽的印象，似乎不带明确的情绪倾向，但处理得当也能达到强烈的效果，而且感情以画面内容为转移，具有极大的主动性。即使同样数量的黑、白，画面的结合和安排不同，也会产生不同的基调和感情。黑、白、灰之间要有节奏和对比。黑、白对比的重复产生了黑白的节奏，是黑白形式美的重要组成部分。画面缺乏黑白的节奏将导致画面的单调和无序。画面是否鲜明、强烈在于黑、白两色的确立。无论是以亮色为主的画面，还是以暗色为主的画面，都要有最亮和最深的"两极"。灰色是一种性格温和的色调。它容易与其他色调调和，起到调节、丰富画面的作用。

第五节
平面构成案例赏析

一、重复构成

如图3-72所示，在设计中连续将同一个图案进行重复，使之成为重复基本形，从而达到重复构成的效果。

如图3-73所示，基本形的方向、大小、

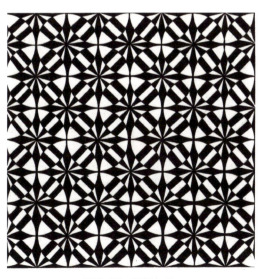

图3-72 重复（一）

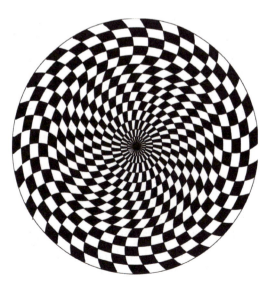

图3-73 重复（二）

位置等发生了变化，以旋涡的形式将图案向同一个方向扭转。

二、渐变构成

如图 3-74 所示，通过图案中小人的动作变化，从水平线或垂直线作单向序列的渐变，体现出运动感。

如图 3-75 所示，将花瓶的图案、位置、方向、层次等作出改变，从而可以达到渐变的效果。

三、对比构成

如图 3-76 所示，四个拼接图案两两形成对比，从方向、形状上形成对比，更加突出整张图的个性化因素，展现出设计的巧妙之处。

如图 3-77 所示，通过多个小图之间形成的关系进行虚实对比，首先突出

图 3-74　渐变（一）

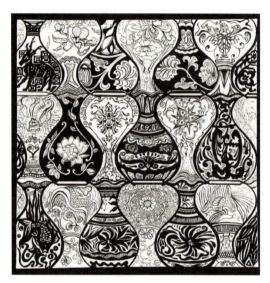

图 3-75　渐变（二）

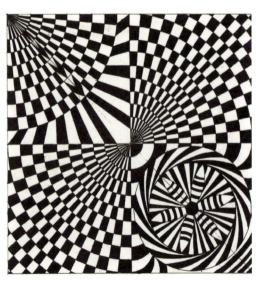

图 3-76　方向对比

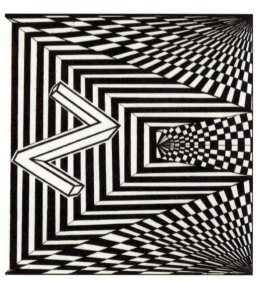

图 3-77　虚实对比

画面的主要物体想表达的意图，其次通过基本形之间的对比，体现小中见大的设计理念。

四、特异构成

如图 3-78 所示，图中的"化茧成蝶"演示了变异带来的趣味感，将其中个别骨骼或基本形的特征进行改变，以突破规律的单调感，使其形成鲜明反差，增加趣味。

如图 3-79 所示，锁与钥匙同时出现，在保证整体规律的情况下，小部分与整体秩序不和，但又与规律不失联系。

如图 3-80 所示，通过整理各种素材，将人物的形象夸张化处理，提高装饰效果。特异还可以像哈哈镜一样，采用压缩、拉长、扭曲形象或局部夸张手段来设计画面，产生意想不到的效果。

如图 3-81 所示，是由图 3-80 的原

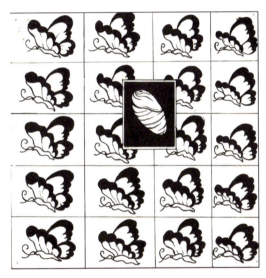

图 3-78　基本形的特异

图 3-79　骨骼特异

图 3-80　形象特异（一）

图 3-81　形象特异（二）

始素材进行重新拼接，根据画面的视觉效果将形象的部分进行切割再组合。

五、发射构成

如图 3-82 所示，向心式发射是基本形由四周向中心聚拢，发射点在画面外。

如图 3-83 所示，离心式发射是基本形由中心向四周扩散，发射点在画面的中心。离心式发射给人一种运动的感觉，是运用较多的一种发射形式。

六、作业习作

如图 3-84 所示，一只花蝴蝶来到秘境中，它看到了这里发生的一切，朵朵白云进入水中竟然渐渐幻化成了鱼，鱼在水中嬉戏着，穿过水草，变成了蝌蚪。碧水青山、海鸥、浪花，在这样的仙境中，花蝴蝶流连忘返。

如图 3-85 所示，小巫师坐着扫帚穿

图 3-82　向心式发射

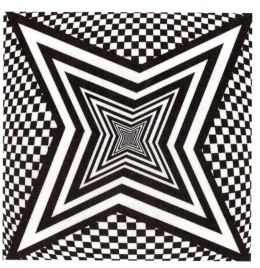

图 3-83　离心式发射

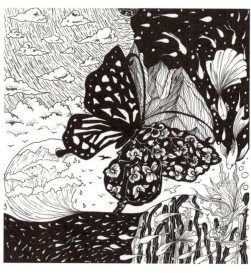

图 3-84　云蝶戏水（吴姗匀莎）

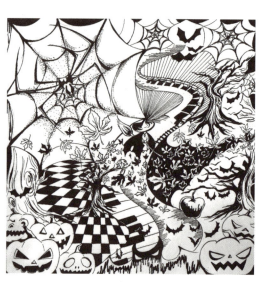

图 3-85　万圣节（章秋婷）

越在秘密森林中,遇见了庞大的八腿蜘蛛,她好像正在休息。爱搞怪的南瓜兄弟正做着稀奇古怪的表情,真有趣。黑魔头蝙蝠带领着小弟们巡视着整片森林,迷茫的小火车呼呼地行驶着。繁多的枫叶随着风吹向小巫师,原来那是森林给小巫师的见面礼。

如图 3-86 所示,作品主题为全球所面临的主要生态环境问题。字母"E"表示森林面积减少,"A"表示物种多样性减少,"R"表示大气污染和水污染。"T"表示酸雨,"H"表示人的健康,即地球的英文"Earth",呼吁人们保护环境,拯救人类共同的生存环境。

如图 3-87 所示,作品中心是以牡丹引出梅、兰、竹、菊四君子。梅:迎雪吐艳、凌寒飘;兰:空谷幽香,孤芳自赏;竹:有节,有干,清瘦却挺拔;菊:凌霜自行,不趋炎势。左上角的放射线条预示着太阳普照大地,右下角是在万千世界的生物。右半部分的图案采用渐变,变换成蝴蝶和金鱼,与整体对应。

如图 3-88 所示,以多维立体结构呈现设计理念,画面多采用图形装饰,利用重叠的构成手法,深入浅出地表达艺术设计的核心理念,不拘束于二维画面表达,传递多维设计灵感。

如图 3-89 所示,当蝴蝶遇上莲花,开始一场夏之恋。"水中仙子并红腮,一点芳心两处开。想是鸳鸯头白死,双魂化作好花来。"蝴蝶象征自由、美丽,也象征着成功,被誉为会飞的花朵,是对爱情的象征。而花是对蝴蝶的衬托,莲花代表人的品质高洁,表现当代人爱情美满,对爱情的赞美。更多优秀学生作品见图 3-90~图 3-95。

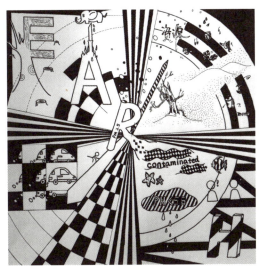

图 3-86 人类周围的"危险"(谷一帆)

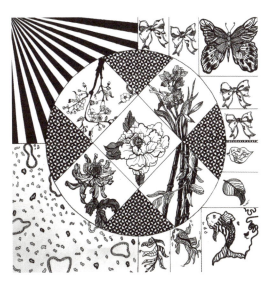

图 3-87 花簇锦攒(王鑫瑶)

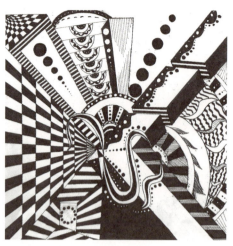

图 3-88　环绕世界（黄宇）

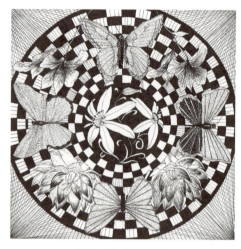

图 3-89　蝴蝶与花

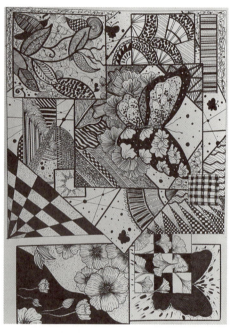

图 3-90　平面构成学生作品（陈静怡）

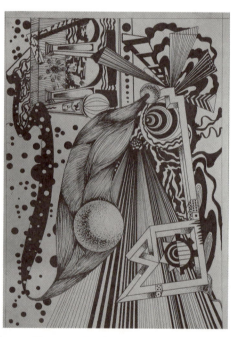

图 3-91　平面构成学生作品（黎诚）

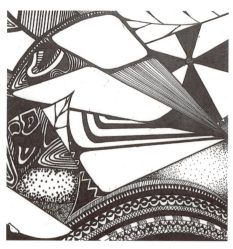

图 3-92　平面构成学生作品（王文文）

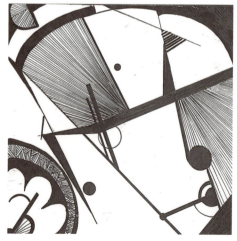

图 3-93　平面构成学生作品（赵寒祖）

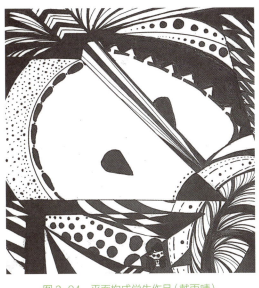

图3-94 平面构成学生作品（戴雨晴）

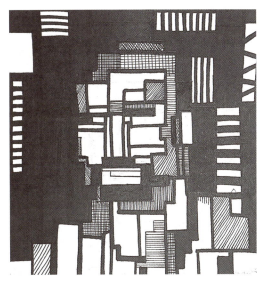

图3-95 平面构成学生作品（唐葛杰）

本 / 章 / 小 / 结

 本章从设计角度出发，介绍了平面构成的概念、平面构成的基本要素、平面构成的基本形式、平面构成的设计规律等内容，并结合平面构成的案例进行赏析。平面构成是对平面图形艺术美感的研究与创造，是构成艺术的重要表现形式。

第四章
色彩构成与设计

学习难度：★★★★★

重点概念：设计原理、色彩心理、形式法则

章节导读

 色彩带给人们对设计作品的第一感觉，带来鲜明的视觉感受，可以诱发观者进一步体察设计用意。色彩可以结合造型，强化造型的寓意并解释信息，增强图像的表现力，烘托出特有的情感氛围。因此，色彩是设计传递信息、表达情感不可缺少的角色。色彩是感性和理性的统一（图4-1）。

图4-1 色彩构成广告

第一节
色彩构成的概念

色彩构成是将两个以上的色彩，根据不同的目的，按照一定的原则，重新搭配组合，在相互作用下构成新的色彩关系。它是在科学系统的基础上，将复杂的视觉表现还原成最基本的要素，启发人们的知觉和心理感受（图4-2、图4-3）。对于设计来说，色彩有着非凡的吸引力。色彩是传递设计信息、表达情感不可缺少的角色。设计者必须熟悉色彩、了解色彩、把握色彩，使色彩规律融入人们的心里，进而使色彩为己所用。色彩构成练习是本着研究色彩的来源、物理化学性质及其带给人们的生理和心理体验，通过大量的系统的色彩训练，培养并提升我们对色彩的感觉和敏锐度。

一、色彩的产生

1. 光谱

17世纪，英国物理学家牛顿做了一个非常著名的实验。他将一束日光引入一间暗室，将其通过三棱镜投射到一个白色的屏幕上，这时光线奇妙地被分解为红、橙、黄、绿、青、蓝、紫七种美丽的色带，而这些色带再次通过三棱镜时就不能被分解了，如果将这些色光再通过三棱镜，则又还原为白光（图4-4）。实验证明：日光是由这七种色光混合而成。这种通过分光仪器将光线分解的现象叫做色散，而通过色散后色光按照波长大小依次排列形成的色带被称作光谱（图4-5）。通过对光谱的认识，我们就可以科学地解释彩虹带给我们的绮丽景象了。彩虹是雨后阳光射

图 4-2 色彩构成（一）

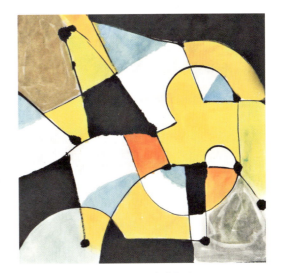

图 4-3 色彩构成（二）

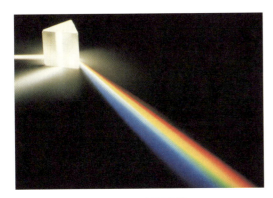

图 4-4 三棱镜实验

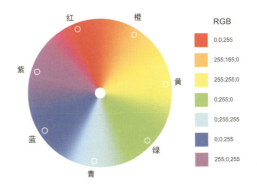

图 4-5 光谱

到水滴里折射后产生的光学现象。与牛顿的三棱镜实验同理，由于每种色光的波长不同，折射率不同，当它们同时通过可以分光的物质后便还被原成了其本色。

2. 可见光与不可见光

在物理学上，光是由一种微粒构成的，是客观物质。它属于电磁波的其中一种形式。它主要由波长和振幅两个因素构成。波长的长短决定各种色光呈现出何种颜色，而振幅主要决定色光的明亮程度，振幅越宽，光线越亮，反之亦然。并不是所有的光都有色彩，只有波长在380～780nm 之间的电磁波才有色彩，我们称之为可见光。其余波长的电磁波都是人的眼睛看不到的光，统称为不可见光。用三棱镜分解太阳光形成的光谱，是人类眼睛所能看到的范围。波长从最长的红色光波约 780nm 依次缩短到紫色光波约 380nm，这个区域为可见光谱，也就是我们人类所能看到的颜色（图 4-6）。

3. 单色光和复色光

在牛顿之前，有些学者认为白色是最简单的光线。牛顿用三棱镜把白光分解为红、橙、黄、绿、青、蓝、紫色光，如

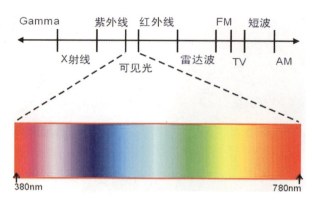

图 4-6 电磁波谱

果在光线分散的途中加一块凸透镜，使分散的光线在凸透镜与屏幕之间的某一点集中，而集中的这一点则又是白色光，所以白色光为复色光。如果将三棱镜分解的红、橙、黄、绿、青、蓝、紫任意一种色光再穿过三棱镜，则屏幕上仍是原来的色光，三棱镜不能再将其分解。这种不能再被分解的光为单色光。

二、固有色、光源色、物体色和三原色

1. 固有色

通常情况下，人们习惯把阳光下物体呈现的色彩效果总和称为固有色。固有色也是人们对于物体色彩经过提炼和高度概括的结果。其实，生活中物体所呈现的色彩并不是固定不变的，它们经常会受到光源色和环境色的影响（图 4-7）。在艺术领域中，画家常常否认固有色的存在，更加注重光源色和环境色对物体的影响，因为他们需要真实地再现自然。而设计师则强调固有色的存在，认为固有色比物体色更加概括凝练，能反映事物的本质（图 4-8）。

2. 光源色

人们看到的物体的色彩，总是在某种光源下产生的，因而经常会受到光源色的影响。能够自行发光的物体被称作光源。例如阳光、火光、烛光，它们都能呈现出色彩各异的有色光，因此我们把它们称为

图 4-7 阳光下的南瓜

图 4-8 设计师概括出的南瓜

光源色。所有物体总是在一定光源照射下被人眼所感知的，由于光照色的不同，会在很大程度上影响物体的颜色。例如，在日光照射下，一件红色衣服呈红色，而在夜间橘黄灯光照射下，则呈深褐色；白色墙面，在日光照射下呈白色，而在红色光源照射下呈红色。光源可分为自然光源和人工光源两种。太阳光是最常见的自然光源。随着科技的进步，人造光源的功能也不仅仅局限在照明方面，在舞台美术、装置艺术、渲染氛围等方面也发挥着重要的作用。

3. 物体色

我们看到的色，无论是动物和植物的色、服饰的色还是建筑物的色，大多取决于光源光、反射光、透射光的复合色光。人们把这样的色特别命名为物体色，以与自己发光的光源色相区别。物体色具体是指光源色经过物体有选择地吸收和反射，反映到人的视觉中的色。物体本身并不发光，但却具有对光有选择地吸收、反射或投射的特性。当光照射到物体上，由于物体固有色和表面材质肌理不同，物体会产生吸收、反射、透射等光学现象。物体大致分为透明体和不透明体两类。透明体所呈现的色彩，是由它所透射的色光决定的；不透明体所呈现的色彩，则是由它所反射的色光决定的。物体色的饱和度取决于物体表面的肌理效果。若物体表面光滑如镜，反射光线都向一个方向反射，这种有规律的反射现象我们称作镜面反射，这时物体表面颜色接近光源色的纯度。若物体表面粗糙不平，反射光向各个方向反射，没有规律，这种反射称为漫反射，光能在多种反射中被消耗，物体表面的颜色低于光源色的纯度。因此，物体色的饱和度是由物体表面反射的光量所决定的。

4. 三原色

色彩三原色分为颜料三原色和色光三原色（图4-9、图4-10）。颜料三原色

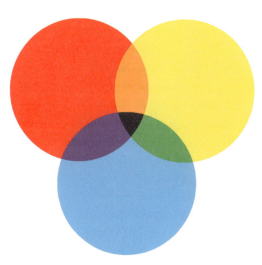

图4-9 颜料三原色

图4-10 色光三原色

是品红、柠檬黄、湖蓝。两种原色相混得到的是间色，如品红和柠檬黄相混得到橙色。三种原色按一定比例相混时，所得到的色是复色，如品红、柠檬黄、湖蓝三者混合得到黑灰色。色光三原色由朱红、翠绿、蓝紫组成。这三个色光都不能用其他色光相混而生，却可以互混出其他色光。

三、色彩的分类与表示方法

1. 彩色系

彩色系是指包括在可见光中的所有色彩，它以红、橙、黄、绿、青、蓝、紫为基本色。基本色之间不同量的混合、基本色与无彩色之间不同量的混合等，所产生的众多的色彩都属于彩色系。彩色系中的各种彩色的性质，都是由光的波长和振幅决定的。波长决定色相，振幅决定明度和纯度。彩色系中的任何一种颜色，都具有色相、明度和纯度三种属性。

2. 无彩色系

无彩色系是指黑色、白色及由黑、白两色相混而成的各种深浅不同的灰色系列。其中，黑色和白色是单纯的色彩，而由黑色、白色混合形成的灰色，却有深浅的不同。按照一定的变化规律，由白色渐变到浅灰、中灰、深灰到黑色构成的系列，色彩学统称为黑白系列。无彩色系中的颜色只有一种基本性质，那就是明度（图4-11）。

3. 互补色

当两种色光相混合，其结果为白光时，我们就称这两种色光为互补色光。当两种颜色按一定比例相混合，其结果是无彩色的黑、灰时，这两种颜色就称为互补色。在三原色当中，一个原色与其他两个原色相混得出的间色之间的色彩关系，也称为互补关系。

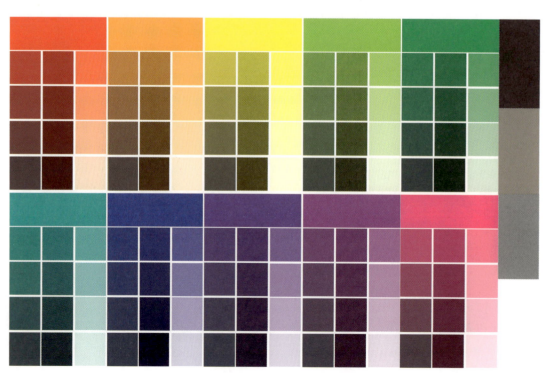

图4-11　彩色系与无彩色系

第二节
色彩的属性

为了研究和运用色彩，就需要将色彩按照一定的规律和秩序排列起来，构成一个较为直观、科学、系统的色彩体系。牛顿曾把白光分解后的色彩头尾相接，形成一个圆环，并定名为色环。这是最早的色彩表示方法。1772年，拉姆伯特提出了色彩的金字塔式表示法的概念，棽琴提出了色彩的球体概念等。后来，经过不断的探索与完善，形成了现在的色彩表示方法，即色立体（图4-12）。

色立体是把色彩的三属性，有系统地排列组合成一个立体形状的色彩结构。色立体对于整体色彩的整理、分类、表示、记述以及色彩的观察、表达和有效应用，都有很大的帮助。

色立体的空间立体模型有很多种，它们的共同特点是与地球的外形近似。色立体的基本结构，即以明度为中心垂直轴，往上明度渐高，以白色为顶点，往下明度渐低，直到黑色为止。其次，由明度轴向外做出水平方向的彩度轴，越接近明度轴，彩度越低；越远离明度轴，彩度越高。

各明度都有同明度的彩度向外延伸，因此构成某一种色相的等色相面。以明度为中心轴，将各色相的等色相面，按红、橙、黄、绿等顺序排列成放射状的结构，便形成了我们所说的色立体。

一、基本属性

1. 色相

色相即色彩的"相貌"。它是颜色的基本相貌，是颜色彼此区别的最主要、最基本的特征。为了便于对色彩的记忆和使用，每个色彩都被冠以一个名称加以区别，这就叫"色相名"。现在专业领域经常使用的是24色相环，每个色相因其含紫红、黄、蓝绿的比例成分不同而呈现不同的相貌（图4-13）。红、橙、黄、绿、蓝、紫等每个字都代表一类具体的色相，它们

> 在全球，自制国际标准色的国家有三个，它们分别是美国的蒙塞尔（Munsell）、德国的奥斯特瓦尔德（Ostwald）及日本的日本色彩研究所。

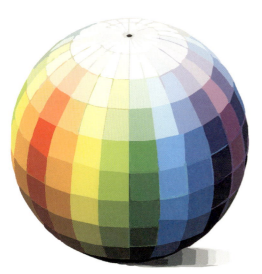

图4-12 色立体

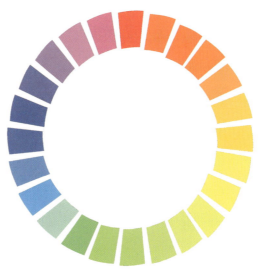

图4-13 24色相环

之间的差别属于色相差别。色相取决于刺激人眼的光谱成分。对于单色光来说，色相取决于该色光的波长；对于复色光来说，色相取决于复色光中各波长色光的比例。

2. 明度

在色彩构成中明度对比占有重要的位置，因为我们对色彩的认识度主要取决于色彩与周围环境色彩的明度关系。它是色彩的骨骼，是色彩对比的基础。因此，色彩的层次、光感、体感、空间关系主要是通过色彩的明度来实现的。例如，把一张彩色照片以黑白的形式洗出来后，就会发现复杂的色彩关系变成了不同层次的明度关系。在我们进行基础训练时，素描就是利用物体的明度层次来表现画面的深度、光感、体感以及空间关系的。

明度是指色彩的明暗程度。明度的强弱是由反射光的振幅决定的。振幅大，明度强；振幅小，明度弱。色彩之间具体的明度差包括两个方面：一是指色相的深浅变化，如粉红、深红、大红；二是指色相的明度差别，六种标准色中黄色最浅，紫色最深，其余处于中间色。色彩中明度高的色称为"高明度"，比较暗的称为"低明度"，介于中间明度者用"中明度"称呼，即色彩以"高、中、低"三种明度概括。

3. 纯度

纯度是指色彩的纯净程度和色彩的饱和度。可见光谱中的各种单色光是最纯的颜色，也称极限纯度。它表示颜色中所含该色成分的比例。含有色彩成分的比例越大，色彩的纯度就越高，反之就越低。一种颜色与其他任何颜色相混合纯度都会降低。降低颜色的纯度有以下两种方法：一是混入无彩色；二是混入该色的补色。色立体中高纯度的色彩是处于最外面的。离中心轴越近，色彩的纯度越低。纯度对比是因为纯度差别而形成的对比。纯度对比可以是纯色与含灰色的色彩对比；可以是各种不同色彩倾向的灰色间的对比；还可以是纯色间的对比。纯度作为色彩的三个属性之一，它对画面的感受和视觉的感染力起着绝对的作用。

二、色彩混合

自然界中大部分颜色都是由几种基本的颜色混合而成。这几种基本色称为三原色。原色不能由其他颜色混合而成。色彩混合是指两种或两种以上的颜色相互混合生成新色彩的方式，它主要包括加色混合、减色混合以及中性混合。

1. 加色混合

加色混合又称为色光混合，是指色光之间的相互混合。它属于分光的、非物质性的混合。两种以上的色光混合在一起，光亮度会提高。混合色的总亮度等于相混各色光亮度之和。

色光三原色是朱红、翠绿、蓝紫，这三种色光不能由其他色光混合得出。它们按一定比例调和可得出白光。其中朱红加翠绿得出柠檬黄，翠绿加蓝紫得出青蓝，朱红加蓝紫得出玫红。其中一种原色光与另外两种原色光混合后的间色光是互补色光，因为它们混合后可得到白光。在这种混合模式中，如果掌握好比例、明度、纯度，就可以营造出千变万化的色彩光影效

图 4-14　现场音乐会

果。加色混合主要应用于光电显示媒体、舞台美术、建筑环境灯光设计、橱窗展示设计等领域（图 4-14、图 4-15）。随着科技的发展，以 LED 灯作色彩装置艺术的表现形式也渐流行于业界。

2. 减色混合

减色混合又称为色料混合。由于颜料一般附着在不能发光的物体上，这时被人眼感知到的物体色是经过吸收、反射后进入视觉中枢的色彩知觉。色料间混合后吸光性增强，反光力减弱，因此反射到眼睛里的色彩明度会有所降低，所以称为减色混合。色料混合的基本原理是，混合次数越多，纯度越低，明度越低。它主要包括色料直接混合和透明叠加混合两种方式。

色料混合是由颜料三原色品红、柠檬黄、青蓝直接混合。通过三原色混合可以调配出许多其他颜色，但三原色不能被其他色混合而获得。因此，这三种原色也被称作"一次色"；单原色任意两种颜色混合后得到朱红、翠绿、蓝紫，它们叫做"间色"或"二次色"；选一种原色与另外两种原色混合后得到"复色"或"三次色"。三原色按比例混合后可调出黑色或

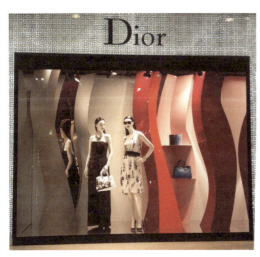

图 4-15　橱窗

深灰色。如果一种原色与其对应的间色混合后得出黑色，那么这两种颜色被称为互补色。在几种主要色相中有三组基本色料互补色：黄色与紫色；红色与绿色；蓝色与橙色。在实际运用中，印刷行业、各种绘画颜料等都属于减色混合。这种混合方式广泛运用于广告招贴、书籍装帧、包装设计等领域（图4-16、图4-17）。

透明叠加混合主要是透明物体间色彩叠加的混合方式。水彩颜料、油墨、彩色玻璃、透明度较高的材料、有机玻璃等被称为透明色料，它们叠加后如同色料直接混合，可得到新的色彩感。由于叠加后可透过的光量减少，反射到眼睛的色彩明度也会相应降低，所以这种混合方式也被归入减色混合的范畴。

图4-16　女鞋招贴

图4-17　巧克力包装

3. 中性混合

在加色与减色混合中，所有颜色都是经过调配成某一种色彩后传入人眼的。而中性混合事先并未完全混合，它是在一定外部条件下通过视觉作用混合形成。这种发生在视觉之外的混合，属于物理混合。另一种情况就是，色彩在进入人眼前没有混合，混合是人在察看色彩的过程中，在视觉中产生的。这种混合属于生理混合。由于这种视觉上的混合没有明度上的增减，它所得到的亮度为各色的中间值，因此称为"中性混合"。中性混合包括两种混合方式：旋转混合和空间混合。

（1）旋转混合。将两种或两种以上的色彩并置于圆盘上，并使其快速旋转，我们会感受到另一种单一的新色彩的产生。这是由于速度原因造成的。这种现象我们称为旋转混合。这是由于在色盘转动过程中，当第一种色彩的刺激在视网膜上尚未消失之前，第二种色彩已经发生作用；第二种色彩尚未消失，第三种色彩又发生作用。不同色彩不断地快速地刺激，就在人的视觉中产生了混合色。旋转混合的效果在色相方面与加色混合的规律相似，但在明度上却是相互混合的各种颜色的平均值。

（2）空间混合。空间混合也称并置混合，是指把两种或两种以上的色彩并置在一起，由于我们视觉上的限制，经过一定的空间距离，这些色彩会在我们的视网膜上发生混合。色块越小，就越容易发生混合；离画面越远，也越容易发生混合。由于空间混合是在人的视觉内完成的混合，颜色本身并没有真正的混合，因此在观看时必须要保持一定的空间距离。因为空间距离能增加一定的光刺激，会使人忽视细节而把握整体。从原理上分析，空间混合与色光混合十分接近。同样的颜色，用空间混合的方法达到的混色效果比用颜料直接混合的效果要更加生动、明亮。空间混合的效果主要取决于两个方面。一是色点面积的大小。空间混合采用的色点，可以是方形、圆形、线形、不规则形等，但混合的效果并不在于形状，而在于大小。色点越小，混合的色彩越细腻、越丰富，形象也就越清晰。二是空间距离的大小。空间距离越小，色彩的整体形象就越不清晰，只能看到色点，却不清楚表现的是什么内容；而空间距离越大，色彩混合的整体效果就越好，色彩感和形象感才会在人的视觉内完成得更加充分。法国后期印象派的点彩风格、网点印刷、纺织品设计中的经纬并置等，都是利用空间混合这一原理完成的。

第三节
色彩设计与心理

色彩心理是指由客观色彩世界引起的主观心理反应。色彩本身是没有灵魂、没有感情的。色彩运用最终的目的是表达和传递感情。不同波长的光作用于人的视觉器官产生色感的同时，必然导致某种情感的心理活动。事实上，色彩心理和情感心理是同时交替进行的。它们之间既相互联系，又互相制约。由色彩的物理性刺激直接导致某些心理体验，可称为色彩的直接心理效应。例如：有的人看到蓝色会联想到天空、大海、理智、严肃；有的人看到

红色会联想到太阳、火、热情、冲动。色彩的象征内容并非人们主观臆造的。抽象地说某种色彩象征什么也不确切。象征和联想有关,是人们形成的一种共识。

因物理性刺激而联想到更强烈、更深层意义的效应,属于色彩的间接心理效应。它包括色彩感觉的转移,色彩的联想、象征、好恶等。在英国,常常有人在伦敦一座黑色的伯列费尔桥跳河自杀。当把这座桥刷成蓝色之后,在此跳河自杀的人减少了一半。由此看来,色彩能够影响人的心理。

一、色彩联想

1. 联想的意义

色彩联想具有两方面的意义。

(1) 色彩联想有助于设计思维的快速运转,使设计构思不断深化。

(2) 色彩联想有助于传达设计思想,便于观众理解和评价设计作品。

色彩联想是每个人都具有的能力,缺少了色彩联想,设计活动就无法进行。色彩联想的过程和结果不仅对设计构思的色彩想象和灵感的诱发起到促进作用,而且还可以增加设计思维的灵活性和变通性。

2. 联想的类型

色彩的联想可以分为具体联想和抽象联想两类(表4-1)。

3. 味觉与嗅觉联想

色彩在饮食文化中是非常重要的,适当的色彩可以增进人的食欲。中国的饮食讲究的是色、香、味、形俱全,"色"居首位。色彩的感觉有时比味觉、嗅觉更能激发人的食欲。明亮色系和暖色系容易引起人的食欲,其中以橙色为最佳;有色彩变化搭配的食物容易增进人的食欲,单调或是杂乱无章的色彩搭配容易使人"倒胃口"。

色彩对嗅觉的作用和味觉相似,都源于人们生活中的感受。例如,在你品尝过咖啡和茶之后,当你看到咖啡色和茶褐色,就很容易联想到苦涩味(图4-18)。当你闻到香蕉、柠檬的味道时,就很容易想到黄色(图4-19)。这就是生活所带给

表4-1 色彩的具体联想和抽象联想

色彩	具 体 联 想	抽 象 联 想
红色	火、血、太阳等	热情、活力、危险等
橙色	柑橘、灯光、秋叶等	温暖、活泼、欢乐等
黄色	柠檬、油菜花、光等	希望、光明、平凡等
绿色	草地、森林、树叶等	和平、安全、新鲜等
蓝色	天空、大海、水等	平静、深沉、理智等
紫色	葡萄、茄子、丁香花等	优雅、高贵、神秘、庄重等
黑色	墨、煤、炭、夜晚等	严肃、冷硬、恐怖、死亡等
白色	白糖、白云、面粉、雪等	纯洁、神圣、洁净、光明等
灰色	乌云、水泥、草木灰等	平凡、阴暗、谦逊等

图4-18 咖啡豆——褐色

图4-19 柠檬——黄色

我们的色彩联想。关于色彩与嗅觉的联想，心理学实验表明：通常红、黄、橙等暖色系容易使人联想到香味；偏冷的浊色系容易使人联想到腐败的臭味；深褐色容易使人联想到烧焦了的食物。

二、色彩引发的心理反应

色彩心理效应分为直接心理效应与间接心理效应。直接心理效应具有更多的客观性、普遍性，间接心理效应具有更多的主观性、特殊性。

1. 色彩心理与年龄

根据研究表明，婴儿大约在出生一个月后就对色彩产生感觉，随着年龄的增长、身心发育的成熟，对色彩的认识和理解也逐渐提高。儿童大多喜欢极鲜明的颜色，红色和黄色是一般婴儿比较偏爱的颜色。4～9岁儿童最喜爱红色。9岁以上的儿童最喜爱绿色。随着年龄的增长，生活联想的作用便掺入进来了。例如：生活在乡村的孩子喜爱青绿色，原因是青绿色与植物的联想有关；女孩比男孩更喜爱白色，是由于白色容易与纯洁、干净等发生联想。青年和中老年时期，由于生活经验和文化知识的丰富，色彩的喜爱除了来自于生活的联想外，还有更多的文化因素。

2. 色彩心理与民族地区

各个国家和民族由于社会、政治、经济、文化、科学、技术、教育、宗教信仰以及自然环境、生活习俗等方面的不同，对色彩也会有各自的偏爱。因此我们有必要了解各个国家和地区不同的风俗习惯，了解他们对色彩的偏爱及喜好，有助于我们在某些特殊的情况下对色彩的正确运用。例如，美国大学生偏爱白、红、黄三种颜色。英国男子爱好的颜色依次为青、绿、红、白、黄、黑，英国女子爱好的颜色依次为绿、白、红、黄、黑。红色在中国和东方民族中象征喜庆、热烈、幸福，是传统的节日色彩，结婚、节日庆祝都喜欢用红色。南半球的人容易接受自然的变化，喜欢强烈、鲜明的色调；而北半球的人对自然变化的感觉相对迟钝，喜欢柔和、暗淡的色调。

第四节
色彩构成的设计方法

一、色彩的调性

调性是一种色彩结构的整体印象，也就是我们平时所说的一组色或一幅画面主

要的色彩倾向。它能给人总的色彩印象。在一张彩色的照片中，调性是由不同的色彩通过适当的搭配而形成的一种统一、和谐的变化，在其中起主导作用的颜色，就是色彩的基调。不同的色彩所占的主导地位可形成不同的色调，例如冷调、暖调、鲜调、灰调、蓝调、红调、绿调等。调性不是由单一的色彩形成的，而是由以下因素决定。

（1）颜色基调。颜色基调主要表现色彩结构在色相和纯度方面的整体印象。一个整体色彩，它是倾向暖色还是冷色，是偏向橙红还是粉红，是鲜艳的饱和色还是含灰色，这种基本的印象对整个色彩所要表现的情绪和美感有极大的影响。对色调的把握，主要体现在色量的控制中。如果是寻求倾向性色相的色调，就应该先确立主色，并使整体的色彩倾向于它，然后根据需要适当搭配其他的色彩。

（2）明度基调。色彩的明度基调是指一个色彩结构的明暗及其明度关系的对比特征。在设计中，整体的色彩是暗还是亮，明度对比是强烈还是柔和，这些明暗关系的特征，将为这个设计的色彩效果奠定基础。

色彩的调性构成方式包括冷暖调式、鲜灰调式和特定调式。

1. 冷暖调式

（1）暖色调（图4-20）。暖色能刺激人们的情感，如看见红色或黄色，就能产生温暖的感觉。因为在现实生活中，太阳和火能给人以温暖。所以，红、橙、黄等暖色就构成了暖色调。这种色调适宜表现热情、欢快、激动、奔放的内容。

（2）冷色调（图4-21）。冷色是指蓝色、蓝绿、蓝青和蓝紫等颜色。因为蓝色是黄色的补充色，所以这些颜色让人们产生了冷感。蓝色也使人们联想到大海、月夜，给人以清凉的感觉。这种色调适宜表现恬静、低沉、淡雅、严肃的内容。冷色调的亮度越高就越偏暖，暖色调的亮度越高就越偏冷。

冷暖调式在色相环中冷暖色相的划分为蓝色冷极，橙色暖极。偏蓝、绿色调的组合为冷调，偏红、橙色调的组合为暖调。凡是相邻色相和类似色相都容易形成调子，例如绿与黄绿、橙与红紫、蓝与蓝绿等。但在构成时，往往会有多种色相出现，如在这些色相中注入某种冷色或是暖色来统一、协调，那么色彩的冷暖调性倾

图4-20 暖色调

图4-21 冷色调

向就会明显。

2. 鲜灰调式

鲜灰调式是指高纯调与低纯调所构成的基本调式。在构成时将多种纯色以相同的方式降低纯度，形成鲜灰对比。色彩纯度对比的力量远远低于色相和明度对比的力量。例如三级纯度差只相当于一级明度差的知觉度。一幅作品在具有共同色素、相同明度时，纯度差较小则会产生轮廓不清、层次感差、过分暧昧的感觉。因此，在构成的时候应借助色相、明度的变化来增强鲜灰调式的表现力度。这里所指的灰是与鲜调相同明度的灰，在具体构成时，还可以用浅灰、深灰，可以是同色系的灰，也可以是不同色系的灰。

鲜色调在确定色相对比的角度、距离后，尤其是中差90°以上的对比时，必须与无彩色的黑、白、灰及金、银等光泽色相配，在高纯度、强对比的各色相之间起到间隔、缓冲、调节的作用，以达到既鲜艳又直接、既变化又统一的积极效果（图4-22）。灰色调在确定色相对比的角度、距离后，于各色相之中调入不同程度、不同数量的灰色，使大面积的总体色彩向低纯度方向发展，为了加强这种灰色调倾向，最好与无彩色特别是灰色组搭配（图4-23）。

3. 特定调式

特定调式是根据不同的需要而构成某种特定的调子，例如红调、蓝调、绿调。一般邻近色和类似色最容易形成这种特定的调式，但对比较弱。设计者可以通过明度的变化来丰富调式的层次感，也可以给某组色彩组合中的各色注入共同色素如红、蓝、绿等色，形成偏红、偏蓝、偏绿的调子（图4-24、图4-25）。

各色系的延伸也可以形成各种色调。红调可由大红、紫红、朱红、粉红、玫瑰红、桃红、橘红、曙红、深红等组成，各种红色加上明度、纯度的变化可调成丰富的红调。蓝调可由湖蓝、钴蓝、孔雀蓝、普蓝、紫罗兰、群青等组成，各种蓝色再加上明

图4-22　鲜色调

图4-23　灰色调

图 4-24 红色调

图 4-25 蓝色调

度、纯度的变化可调成丰富的蓝调。

二、色彩的节奏

在色彩构成中，颜色的面积、形状、材料、明度、纯度、色相、位置、方向等因素，往往处于变化的状态。如果给这些变化的状态以一定的秩序，也可以产生调和。不同的色彩节奏，体现不同的运动秩序，也就产生不同的色彩效果。

1. 渐变节奏

渐变节奏是指将色彩按某种定向规律作循序推移的系列变动。它相对淡化了"节拍"意识，有较长的时间周期，形成反差明显、静中见动、高潮迭起的闪色效应。渐变节奏有色相、明度、纯度、冷暖、补色、面积、综合等多种推移形式。渐变的节奏能够产生由弱到强、由强到弱的平缓的变化，容易产生统一的动势和起伏柔和的姿态（图 4-26、图 4-27）。

2. 重复节奏

重复节奏是指通过色彩的点、线、面等单位形态重复出现，来体现色彩的秩序性美感。简单的节奏有较短的时间周期和较统一的视觉特征，适合表达机械、理性的美感。重复节奏是采用同一种要素或几种要素的变化与对比来形成新的变化形式，将这一变化形式在画面上反复出现，构成丰富且有秩序的视觉效果（图 4-28、图 4-29）。

三、色彩对比

1. 色相对比

不同颜色并置，在比较中呈现色相的差异，被称为色相对比。在色相环中，色彩间隔距离大小决定色相对比组合的强弱关系。在色相环上，红、黄、蓝是不能由其他颜色混合出来的原色。而三原色之间按照一定的比例混合即可得到色相环上其他颜色。红、黄、蓝表现出最强烈的色相特征，是色相对比的极端。

（1）原色对比。红、黄、蓝三原色是色相环上最极端的三个颜色，表现了最强烈的色相气质。它们之间的对比属于最强的色相对比（图 4-30）。例如用原色

图 4-26 明度渐变

图 4-27 纯度渐变

图4-28 重复节奏色彩构成(一)

图4-29 重复节奏色彩构成(二)

来控制色彩,会使人感到强烈的色彩冲突。如多国都选用原色来作为国旗的色彩,京剧脸谱也使用强烈的三原色突出人物特征等(图4-31)。

(2)间色对比。橙色、绿色、紫色作为原色相混所得的间色,色相相对略显柔和。自然界中的植物的色彩呈间色为多,例如果实的橙黄色、花朵的紫色。绿与橙、绿与紫的对比都是活泼鲜明具有天然美的配色(图4-32、图4-33)。

(3)补色对比。在色相环直径两端的色为补色。确定两种颜色是否为互补关系,最好的方法就是将它们相混,看是否能产生中性灰色,如果不能就要对色相成分进行调整才能找到准确的补色。一对补色并置在一起,可以使对方的色彩更加鲜明。黄色和紫色由于明暗对比强烈,色彩个性悬殊,是补色中最突出的一对(图4-34)。蓝色和橙色明暗对比居中,冷暖对比最强,活跃而生动。红色和绿色明度接近,冷暖对比居中,因而相互强调的作用非常明显(图4-35)。补色对比的

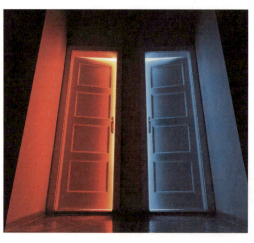

图4-30 红蓝光对比

图4-31 京剧脸谱

图4-32　绿与橙的对比

图4-33　绿与紫的对比

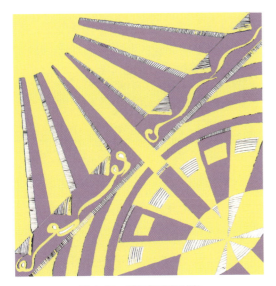
图4-34　黄色和紫色对比

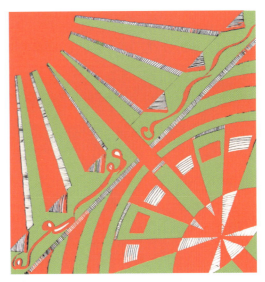
图4-35　红色和绿色对比

对立性促使对立双方的色相更加鲜明。

（4）邻近色对比。色相环上任意一色的相邻色为邻近色（色彩在色相环上的间隔在30°以内）。邻近色色相相差很小，色彩对比非常微弱，接近于同一色相的搭配，如黄与微绿黄、黄与微橙黄。邻近色构成的画面虽然色彩调和，但配色单调，必须借助明度和纯度的变化或者点缀少量对比色来增加变化。

（5）类似色对比。色相环上间隔在30°至60°之间的色相对比，例如黄与微绿黄，黄与微黄绿。类似色的色差比邻近色稍大，但仍保持着色彩上的统一性，主色调倾向明确，又富有一定的变化，是较为常用的色彩构成的方法。如果适当地变化类似色的明度和纯度或点缀少量的对比色，就能取得较为理想的效果。

2.明度对比

明度对比主要指因色彩明暗程度差别而形成的对比。在明度对比中，可以是同一种色相的明暗对比，也可以是多种色相的明暗对比。人眼对明度的对比最敏感。明度对比对视觉影响很大。将不同明度的两个色并置在一起时，便会

产生明度高的更明、明度低的更暗的色彩现象。例如黄色与紫色并置，会很明显地感觉到黄色比原来更亮，而紫色比原来更暗。同一色彩，当其周围的环境发生改变时，其产生的明暗关系也会给人不同的感觉。例如把一个灰色置于白底之上，灰色看上去比较暗；而置于黑底之上，灰色看上去比较亮。

不同色彩间明度差的大小决定着明度对比的强弱。以黑、白、灰系列的9个明度阶梯为基本标准，可以进行明度调子的划分（图4-36）。

靠近白的3级(7、8、9)称高调色，靠近黑的3级(1、2、3)称低调色，中间3级(4、5、6)称中调色。色彩间明度差别的大小决定着明度对比的强弱。凡是色彩的明度差在3级以内的对比为明度弱对比，由于这种对比的关系在明度轴上的距离较近，所以又称短调对比。明度差在5级以外的对比称明度强对比，由于这种对比关系在明度轴上距离比较远，又称长调对比。明度差在3～5级的为明度中对比，又称中调对比。

在明度对比中，如果其中面积最大、作用也最强的色彩或色组属于高调色，同时又存在着强明度差，这样的明度基调可以称为高长调。依此类推，如果画面主要的色彩属于中调色，色的对比属于短调对比，那么整组对比就称为中短调。按这种方法，大致可划分为10种明度调子，包括高长调、高中调、高短调、中长调、中中调、中短调、低长调、低中调、低短调、最长调（图4-37～图4-39）。第一个字都代表着画面中主要的色或色组的

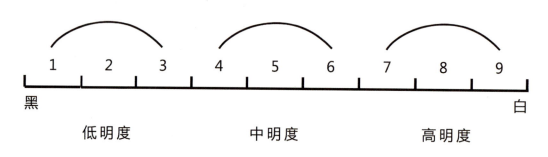

图 4-36 明度调子划分图

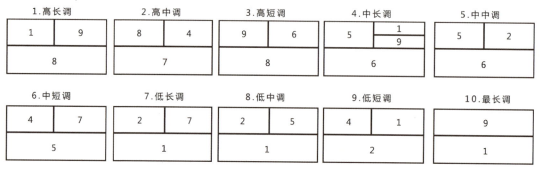

图 4-37 明度基调

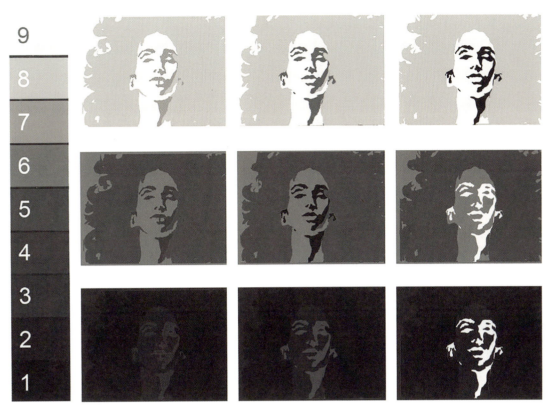

图 4-38　无色系明度对比（一）

图 4-39　无色系明度对比（二）

小贴士

各个明度调子的特点

1. 高短调。高短调是以高调色为主的明度弱对比。色彩效果极其明亮，但形象分辨力差。它的特点是优雅、轻柔、高贵、软弱，设计中常被用来作为女性色彩。

2. 高中调。高中调是以高调色为主的明度中对比。色彩效果明亮、欢快、明朗而又安稳。

3. 高长调。高长调是以高调色为主的明度强对比。它的色彩反差大、对比强，色彩效果明亮、形象的清晰度高，有积极活泼、刺激明快之感。

4. 中短调。中短调是以中调色为主的明度弱对比。色彩效果朦胧、含蓄、模糊、深奥，同时又显得平淡，清晰度也极差。

5. 中中调。中中调是以中调色为主的明度中对比。色彩效果饱满，有丰富含蓄的感觉。

6. 中长调。中长调是以中调色为主的明度强对比。色彩效果充实、深刻、力度感强，有丰富、饱满的感觉，给人以强健的男性色彩效果。

7. 低短调。低短调是以低调色为主的明度弱对比。色彩效果模糊、沉闷、阴暗，画面常显得神秘、迟钝、忧郁，使人有种透不过气的感觉。

8. 低中调。低中调是以低调色为主的明度中对比。色彩效果沉着、稳重、朴素、雄厚、有力度，设计中常被认为是男性色调。

9. 低长调。低长调是以低调色为主的明度强对比。色彩效果清晰、激烈，具有不安、深沉、压抑、苦闷的感觉。

10. 最长调。最长调是最明色和最暗色面积相等的明度强对比。色彩效果极其矛盾、强烈、锐利、简洁、单纯，适合远距离的设计，但处理不当也易出现空洞、生硬、目眩的感觉。

色调。

3. 纯度对比

一种颜色的鲜艳度取决于这一色相发射光的单一程度。不同的颜色放在一起，它们的对比是不一样的。人眼能辨别的有单色光特征的色，都具有一定的鲜艳度。不同的色相不仅明度不同，纯度也不相同。有了纯度的变化，才使世界上有如此丰富的色彩。同一色相即使纯度发生了细微的变化，也会带来色彩性格的变化。色彩中的纯度对比分为以下 3 种情况。纯度弱对比的画面视觉效果比较弱，形象的清晰度

较低,适合长时间及近距离观看。纯度中对比是最和谐的,画面效果含蓄丰富,主次分明。纯度强对比会出现鲜的更鲜、浊的更浊的现象,画面对比明朗、富有生气,色彩认知度也较高。

纯度对比可以体现在单一色相的对比中,同色相可以因为含灰量的差异而形成纯度对比。纯度对比也可以体现在不同色相的对比中,据孟德尔研究的纯度色标数值,红色是色彩系列之中纯度最高的,其次是黄、橙、紫等,蓝绿色系纯度偏低。纯红与纯绿相比,纯红的鲜艳度更高;纯黄和纯黄绿相比,纯黄的鲜艳度更高,当其中一色混入灰色时,肉眼也可以明显地看到它们之间的纯度差。

除波长的纯度之外,眼睛对不同波长的光辐射的敏感度也影响着色彩的彩度。视觉对红色光波的感觉最敏锐,因此红色的彩度高,而对绿色光波的感觉相对迟钝,所以绿色的彩度就低。有彩色加入无彩色后,彩度都会降低(图4-40)。需要强调的是,一个颜色的彩度高并不表示明度也高,即色相的彩度、明度并不成正比(表4-2)。

任何一种鲜明的色,只要它的纯度稍稍降低,就会表现出不同的相貌与品格。例如,纯黄是极夺目的、强有力的色彩,但只要稍稍掺入一点灰色,就会立即失去耀眼的光辉。纯度的变化也会引起色相性质的偏离。如果黄色里混入更多的灰色,它就会变得极其柔和,失去光辉。黑色混入黄色,则会立即变成非常浑浊的灰黄绿色。

色彩中混入不同量的黑或白色能降低一个饱和色相的纯度。但是色彩中加入白色后,其面貌仍较清晰、透明,加入覆盖性强的黑色后,则易改变其色相。例如,紫色、红色与蓝色在混入不同量的白色之后,会得到较多层次的淡紫色、粉红色和淡蓝色,这些颜色虽然经过淡化,但是色

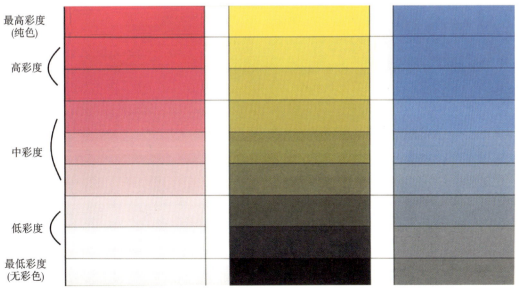

图4-40 有彩色加入无彩色

表 4-2　色相的明度、纯度（彩度）的关系

色相	明度	纯度（彩度）
红	4	14
黄橙	6	12
黄	8	12
黄绿	7	10
绿	5	8
蓝绿	5	6
蓝	4	8
蓝紫	3	12
紫	4	12
紫红	4	12

相的面貌仍较清晰，也很透明；但是黑色却可以把饱和的暗紫色与暗蓝色迅速吞没掉（图 4-41）。

现实中的色彩与设计中的色彩，大多为不同程度含灰的非纯色。而且每种色彩的纯度变化又十分微妙，纯度的每一次微妙变化都会使色彩产生新的相貌和情调。在运用色彩时，如果只用高纯度的色彩堆积在画面上，会给人一种刺激和烦躁的感觉；反之，如果画面全是灰色，缺少适当

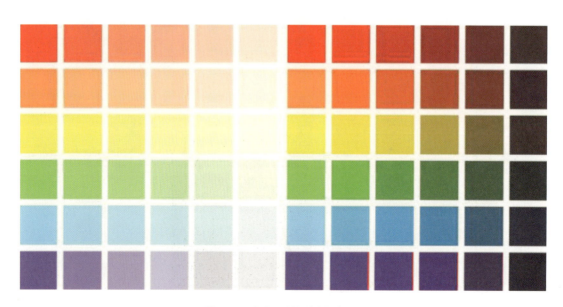

图 4-41　加入无彩色的色相变化

> **小贴士**
>
> **降低饱和度的方法**
>
> （1）加入无彩色（黑、白、灰）。纯色混入白色可以降低纯度，提高明度，同时色彩变冷。各色混入白色以后会产生色相偏差，色彩感觉柔和、轻盈、明亮。纯色混入黑色可以降低纯度，降低明度，同时色彩变暖。各色混入黑色以后，会失去原来的光亮感，变得沉稳、安定、深沉。各色加入中性灰色会使得色相变浑浊。相同明度的纯色与灰色相混后，可以得到不同纯度的含灰色，具有柔和、软弱的特点。
>
> （2）加入该色的补色。加入补色相当于加入深灰色。这是因为一种色彩的补色是其他两种原色相混所得的间色，所以一种色彩加入其补色也就等于三原色相加，而三原色相加得到的正是深灰色。
>
> （3）加入其他色。一个纯色加入其他任何有彩色，都会使本身的纯度、明度、色相发生变化。同时，混入有彩色后，这个纯色的面貌特征也会发生变化。

纯色来对比，画面又容易显得单调和沉闷。只有懂得和善于运用纯度的对比作用，才会使画面产生既醒目又含蓄的色彩效果，做到灰而不闷、艳而不燥。

4. 冷暖对比

色彩有心理温度。暖色会刺激神经使血液循环加速，使身体不由自主地热起来，给人温暖之感。冷色会使血液循环变缓，身体产生凉爽、寒冷的感觉。中性色的冷暖感要视其所处的色彩环境而定，当它们与暖色搭配时有冷感，反之则有暖感。用冷暖差别形成的对比称为冷暖对比（图4-42、图4-43）。

（1）影响冷暖的因素有明度和纯度。在无彩色中，白色具有冷倾向，黑色具有暖倾向。在有彩色中，冷色加入白色或者黑色，会向暖转化，暖色加入白色或者黑色后，则会向冷转化；加入灰色（5号），则会向中性色转化。高纯度暖色更暖，低纯度冷色更冷，纯度越低，则越向中性色转化。

（2）冷暖对比是相对的。把绿色放在黄绿色中，绿色就成了冷色；把绿色放在蓝色中，则会变暖。越邻近的颜色，冷暖的对比就越弱。冷极蓝色和暖极橙色则形成冷暖的最强对比。

（3）色彩的视觉感觉。色彩的视觉感觉分为色彩的远近和色彩的轻重。

①色彩的远近（前进色和后退色）。明度高的暖色感觉近，明度低的冷色感觉远；暖色系一般为前进色，冷色系为后退色。眼睛在同一距离观察不同波长的色彩

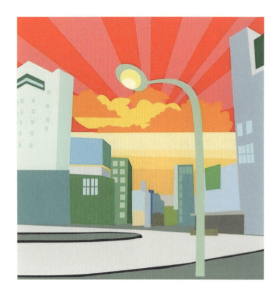
图4-42 暖色对比

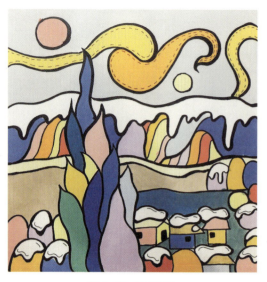
图4-43 冷色对比

时,波长长的暖色(如红、橙等色)在视网膜上形成内侧影像,波长短的冷色(如蓝、紫等色)则在视网膜上形成外侧影像,因此会形成暖色前进、冷色后退的感觉。前进性的暖色、明度高的色彩为膨胀色;后退性的冷色、明度低的色彩为收缩色。例如法国国旗三种颜色(红、白、蓝)的比例是35:33:37,这样会让人达到一个视觉上的平衡,感觉这三个颜色的宽度相等。

②色彩的轻重。白色的物体给人轻飘的感觉,黑色的物体给人沉重的感觉。色彩的轻重主要取决于明度,高明度色彩感觉轻,低明度色彩感觉重。色彩感觉由重到轻依次为黑、低明度色、中明度色、高明度色、白。

5. 面积对比

(1)色调组合,只有相同面积的色彩才能比较出实际的差别,互相之间产生抗衡,对比效果相对强烈(图4-44)。

(2)对比双方的属性不变,一方增

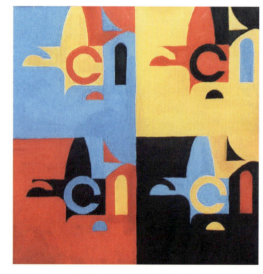
图4-44 面积对比(一)

大面积,取得面积优势,而另一方缩小面积,将会削弱色彩的对比。

(3)色彩属性不变,随着面积的增大,对视觉的刺激力量加强,反之则削弱。因此,色彩的大面积对比可造成眩目效果。例如在环境艺术设计中,一般建筑外墙、室内墙壁等都选用高明度、低纯度的色彩,以降低对比的强度,造成明快、舒适的效

果（图4-45）。

（4）大面积色稳定性较高，在对比中，对他色的错视影响大；反之，受他色的错视影响小。

（5）相同性质与面积的色彩，其稳定性与形的聚散状态关系很大。形状聚集程度高者受他色影响小，注目程度高，反之则相反。例如户外广告及宣传画等，一般色彩都较集中，以达到引人注目的效果。

四、色彩调和

1. 同一调和

对比强烈的两种或两种以上的色彩因差别大而不调和时，增加或改变同一因素，赋予同质要素，降低色彩对比，这种选择统一性很强的色彩组合，削弱对比取得色彩调和的方法，即同一调和。增加同一因素越多，调和感越强。

同一调和有同一明度调和、同一纯度调和、同一色相调和。

（1）同一明度调和。统一色彩的明度，而不改变色相和纯度，使画面达到调和的方法，称为同一明度调和。具体来说就是在色相、纯度和明度三个变量中只调整明度这个变量，即在配色各方中混入白色或黑色，明度被提高或降低，绝大部分纯度会降低，色相虽然不变但个性被削弱，原来色彩间过分刺激的对比也被削弱。而且，混入的黑色、白色越多，也越容易取得调和。

同一明度调和当然包括了孟塞尔色立体中同色相、同纯度、不同明度的垂直调和。也就是已经人为地通过上述方法使得同一垂直纵剖面上的各色只有明度的差别，而纯度和色相不变（图4-46）。

（2）同一纯度调和。通过统一色彩的纯度，不改变色相和明度，使画面达到调和的方法，称为同一纯度调和。这种调和靠色彩纯度的鲜浊来变化画面，其配色效果是调和的，有种柔和、朦胧的效果。例如混入同一灰色调和，因不改变色相和明度，只有纯度的变化，使这一方式显得单调统一，刺激性减小。孟塞尔色立体中

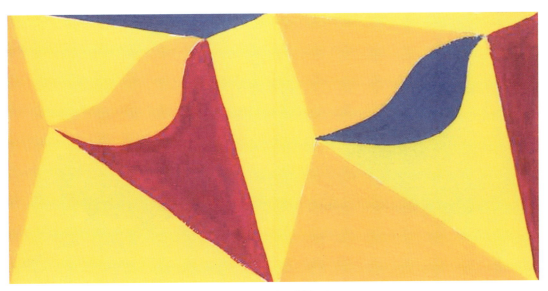

图4-45　面积对比（二）

同色相、同明度、不同纯度的内面调和也属于同纯度调和（图4-47）。

（3）同一色相调和。通过统一色彩的色相，不改变明度和纯度，使画面达到调和的方法，称为同一色相调和。即在不同色彩中增加同一的色相或互混其中的另一色使画面达到调和的方法。将画面混入或点缀同一色相，就是将选定的两种或多种色混入另一种色，使双方都具有相同因素，使之调和统一起来，例如混入同一原色或同一间色调和。灰色与任何一种或一组色彩组合，都能产生调和的效果。因此，灰色可以起到缓和的作用，可作为色彩与色彩之间的缓冲色，解决色彩（特别是对比色，例如原色和补色）之间不协调的现象。

同一调和包括单性同一调和和双性同一调和。单性同一调和就是统一色彩三要素中的一个要素，而变化另两个要素；双性同一调和指统一色彩三要素中的两个要素，而变化另一个要素。单性同一调和中只有统一色相、变化明度和纯度才是调和的，如孟塞尔色立体中统一色相页上的调和。但统一明度、变化色相与纯度及统一纯度、变化明度和色相则不一定调和。

单性同一调和之同一明度调和，明度不变，变化色相与纯度，不一定调和（图4-48）。单性同一调和之同一纯度调和，纯度不变、变化色相与明度，不一定调和（也有可能调和）（图4-49）。

单性同一调和之同一色相调和，色相不变，变化纯度与明度，调和（图4-50）。

双性同一调和之同一明度变化，仅改变明度，纯度和色相不变，调和（图4-51）。

双性同一调和之同一纯度变化，仅改变纯度，明度和色相不变，调和（图4-52）。

双性同一调和之同一色相变化，仅改变色相，明度和纯度不变，调和（图4-53）。

双性同一调和之同一色相变化，增添

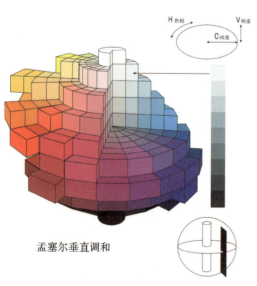

图4-46　孟塞尔垂直调和

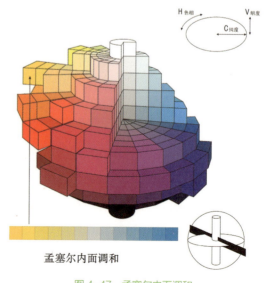

图4-47　孟塞尔内面调和

图 4-48 单性同一调和之同一明度调和

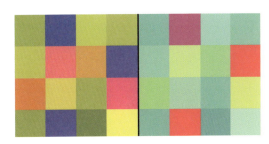

图 4-49 单性同一调和之同一纯度调和

图 4-50 单性同一调和之同一色相调和

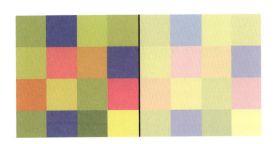

图 4-51 双性同一调和之同一明度变化

图 4-52 双性同一调和之同一纯度变化

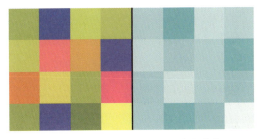

图 4-53 双性同一调和之同一色相变化

同一色，其他明度和纯度不变，调和（图4-54）。

2. 色调调和

（1）主次调和。主次调和主要是以某色的色相作为画面主体色调，这种调和强调的是色调的统一。主次调和必须以一个主调为支配，要么是暖调，要么是冷调，以统一为前提，不要平均对待各色，这样才能产生美感。一般在画面上最显眼的色彩便是视觉上形成的主色调，是一幅画的主旋律，是起统筹和支配作用的，是具有将色彩、形状、质感等因素统一起来，为整体增加统一感的色彩。所有非主色调均为次色调，受主色调统筹支配。围绕主色调配置和调整色彩，既可避免色彩的零乱、纷杂和不和谐，又使色彩具有统一性和规律性。从视觉心理角度去看，有时候虽然主色调不占据画面的主要面积，却能形成视觉的中心，形成画面的主次关系。

（2）基调调和。色彩的倾向即色彩基调。基调色是指全体的基调色彩，即占有最大面积的背景色彩，自然成为所要传达效果的基本色调。基调调和就是通过统一画面的整体基调色彩以达到调和的效果。例如，舞台在紫色的光源照射下，所

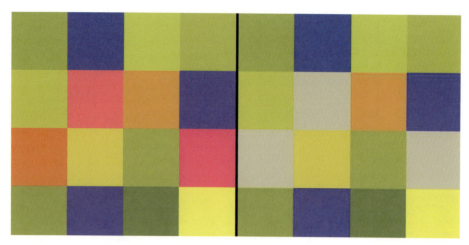

图 4-54 双性同一色相

有的物体都会呈现紫色,给人一种统一的感觉,紫色在这里就可以称为起支配作用的"基调色"。

(3)色量调和。当两种以上的颜色处于同一色彩构图时,相互间应存在怎样的面积比例,是一个早已为色彩学家重视的问题,即色量调和的问题。色量调和的特点是不需要改变色彩三要素,只改变色彩的面积和连贯同一色就能实现色彩调和。

①面积调和。面对一大片红色时,视觉上往往会感觉太刺激,而面对一小块红色时就会觉得很舒服,鲜艳而美丽。这里就包含了色彩调和与面积多少的关系。实践证明面积的调和与色彩三要素没有直接关系。它在不改变色彩三要素的条件下,可以通过面积的增大或减小,来达到视觉上色彩的加强、减弱和调和的作用。因此,面积的调和是任何色彩配色都必须考虑的问题,如同色彩的三要素一样重要。配色中较强的色要缩小面积,较弱的色要扩大面积,这是色彩面积调和的一般法则。伊顿根据歌德的色彩面积研究认为,相等面积比例的红色与绿色能够产生中性灰色,而黄色与紫色、橙色与蓝色不能产生中性灰色。平衡的色量比例应该是红:绿=1:1;黄:紫=1:3;橙:蓝=1:2(图4-55)。若将三组补色调和面积关系用一圆形色轮来表示,我们就得到了著名的面积对比调和色轮图(图4-56)。此图为原色和间色按调和面积的比例分配的色轮,只有严格按照上面的面积并均为高纯度色,而且色相正确,经旋转才能混出中性灰色。

②分割调和。这是一种以无彩色(黑、白、灰)、特殊色(金、银)或某一颜色去分割各个色相而达到统一美的色彩调和方法。当色彩对比太过鲜明或太过模糊时,为了使画面达到统一调和的色彩效果,我们用相互连接的同一色彩加以勾勒,使之既连贯又相互隔离而达到统一的目的。分割调和实质上也是色量的再分配。分割色线的粗细根据画面的要求而定,分割连贯色越单纯,线越粗,同一的力量就越强,调和作用越明显。例如清代高等级的和玺彩画和旋子彩画就是利用沥粉贴金线锁边来统

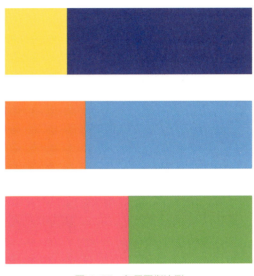
图4-55　色量平衡比例

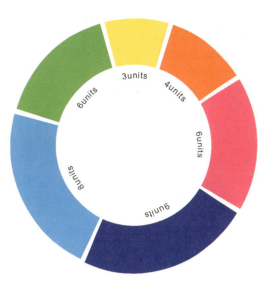
图4-56　面积对比调和色轮图

一画面的。沥粉贴金的主要作用是突出线路，分清主体图案与各细部图案的关系，以达到既富丽又和谐的华彩效果。我们民间的年画和脸谱艺术，用色方式大胆，纯度极高，画面鲜明、亮丽，但却十分和谐，究其原因，主要是使用了黑、白、金等颜色勾边来协调画面的缘故。这种分割调和的特点是不用改变原有颜色的色相、纯度、明度等，就能协调画面，并保持原有色彩的风貌。通过这种方式，搭好了"架子"，无论再画什么细碎的图案也不显杂乱，套用多少种色彩都会协调，远距离观看也能鲜明。分割调和也可以看成是"同一色相调和"的一种特殊方式。

五、色彩的采集

色彩的采集范围相当广泛。一方面，借鉴民族文化遗产，从一些原始的、古典的、民间的、少数民族的艺术中寻求灵感；另一方面从变化万千的大自然中，以及异国他乡的风土人情、各类文化艺术和艺术流派中吸取养分。色彩的采集总的归纳起来有以下形式。

1. **传统艺术色彩的采集**

传统色是指一个民族世代相传的，在各类艺术中具有代表性的色彩特征。中国传统艺术作品中可采集色彩的范围极其广泛，例如原始时期的彩陶、商周青铜器、汉代漆器。这些艺术品均带着各时代的科学文化烙印，各具特色的色彩表现出不同品位的艺术特征。这些优秀文化遗产中的许多装饰色彩是当时文化艺术发展、沉淀的成果，也是我们今天学习的范本。对这些艺术品的色彩进行采集、重构，既可以体味中国传统艺术，又能以自己的感悟和理解创造新的色彩（图4-57、图4-58）。

2. **人工色彩的采集**

人类享受着自然赐予的视觉资源，同时也创造着具有人文精神和审美价值的人工色彩。现有的人工色彩信息资料为色彩设计的创新带来无限的可能性。人们可

图4-57 传统艺术色彩的采集（一）

图4-58 传统艺术色彩的采集（二）

以通过电脑、电视、美术作品展览、音乐会、街头广告、报刊、摄影、图书、画册、生活照片等不同的视觉空间和途径获得色彩的原始素材和第一手色彩信息资料（图4-59、图4-60）。

3. 自然色彩的采集

古希腊哲学家赫拉克利特说："艺术模仿自然。"师法自然本身就是人类的一种提高自身审美修养的自发和有效的途径。自然界就像一股永不枯竭的源泉，神秘、绚丽。蔚蓝的海洋、金色的沙漠、苍翠的山峦、灿烂的星光、各种植物色彩、矿物色彩、动物色彩、人物色彩等，这些美丽的景色能引起人们美好的情感，几乎涵盖了所有的色彩现象与色彩构成类型。

人们对自然色彩的研究，应以直观的视觉方式进行，将自然色彩进行分析、归纳，以单纯有限的色彩来表现丰富的色彩对象，训练自身捕捉色彩与管理色彩的能力（图4-61、图4-62）。

4. 民间艺术色彩的采集

民间艺术源远流长，其以单纯的色彩、强烈的对比、质朴的造型和纯真的情感表达见长。中国的民间艺术包括剪纸、皮影、年画、布玩具、蓝印花布、刺绣等。这些无拘无束的自由创作中，寄托着纯朴的感情，流露着浓浓的乡土气息与人情味。现在看来，它们既原始又现代，极大地激发了画家的创造性。借鉴和重构这种色彩，本身就具有贴近消费者心理的色彩亲和力

图4-59 人工色彩的采集（一）

图4-60 人工色彩的采集（二）

图 4-61　大地色采集

图 4-62　海水蓝采集

图 4-63　民间艺术色彩的采集（一）

图 4-64　民间艺术色彩的采集（二）

（图4-63、图4-64）。

六、色彩的重构

对色彩进行重构，重点在于体味和借鉴被借用素材的色彩配置。它的意义在于完成一个有自己的发现和理解的创作过程，并从整个创作过程得到启示。色彩重构的方法有两种不同的表现层次：一是课题性的构成训练；二是以艺术设计为目的的借鉴重构。前者注重色彩的归纳，后者注重再创造。

1. 移植法

移植法是将色彩对象较完整地采集下来，抽象出几种典型的、有代表性的色彩，按原色彩关系和色彩面积比例做出相应的色标，整体地运用到作品中。这种方法能够充分体现和保持原物像的色彩面貌（图4-65）。

2. 变调法

变调法是将采集的主要色彩等比例地做出色标，找到色标在色立体中的位置，再上下、环周、或表里纵向移位，根据画面的要求有选择地应用。这种方法不受原色面积和比例的限制，色彩运用灵活，有可能进行多种色调的变化（图4-66）。

3. 重构法

重构法是指从采集的色彩中任意选择所需的色彩进行重构，可以是一组色，也可以是单个色。这种方法的特点是色彩运用更加自由、更加生动，并不受原配色关

图 4-65　移植法

图 4-66　变调法

系的约束（图4-67）。

4.情调重构法

情调重构法是一种依据采集对象的色彩感情和色彩风格做"神似"的重构方法。重构后的色彩和色彩关系可能与原物像很接近，也可能差别很大，但始终能与原物像色彩的意境、情趣保持一致（图4-68）。

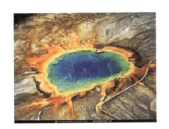
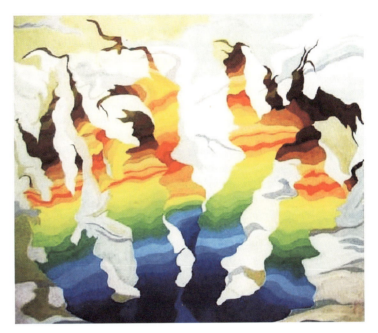

图4-67　重构法

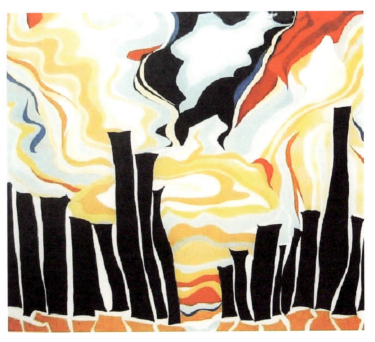

图4-68　情调重构法

小贴士

色彩采集与重构的要点

1. 色彩采集要客观

色彩采集一定要尊重客观对象，色彩的提炼、色彩的配比要准确，否则，就难以准确地传达原物象的色彩美。色彩采集要把色彩对象中最主要、最感人的色彩提炼出来，不能有偏差。提炼也意味着取舍，可以舍去一些无关紧要的色彩，但精彩之处的色彩是不能扔掉的。

2. 色彩重构要主观

色彩采集是为色彩重构服务的，重构的过程是色彩再创造的过程。在这个过程中，主观能动性最为重要。色彩的运用只要按照色标中的色彩比例进行配色，就基本能够保持原物象的色彩美感，但这些色彩用在哪里、怎样使用等，则是完全按照创意主题和画面构成的需要来决定的。这时，一定要强调自己的直觉，注重自己的主观感受，才能取得良好的色彩效果。

第五节
色彩构成案例赏析

暖色能促使人体血液循环加速，从而给人温暖的感觉（图4-69）。冷色会使血液循环降低，身体产生凉爽、寒冷的感觉（图4-70）。用冷暖差别而形成的对比称为冷暖对比。冷、暖是色彩给人心理上的感受。

保持图案不变，改变其色彩、方向等，可以使整个画面更加生动（图4-71）。相同面积的色彩才能比较出实际的差别，互相之间产生抗衡，对比效果相对强烈。

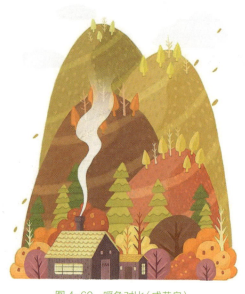

图4-69 暖色对比（成荣泉）

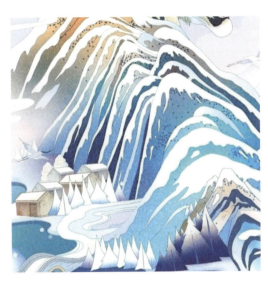
图 4-70 冷色对比（王思奇）

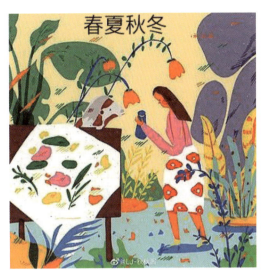
图 4-71 色彩对比（凌昊原）

本 / 章 / 小 / 结

　　本章从色彩的属性出发，研究色彩带给人的心理感受，进而分析如何进行色彩构成，循序渐进，由浅入深。色彩构成对学生提升自身的色彩感知能力和色彩的应用能力具有不可替代的作用。

第五章
立体构成与设计

学习难度：★★★★☆

重点概念：立体形态、表现方式、设计形式

章节导读

立体构成广泛应用于建筑设计、产品设计、工业设计等领域。立体构成有半立体构成、线立体构成、面立体构成、块立体构成和综合材质立体构成。立体构成是指运用立体造型元素及构成规律，借助材料和技术的手段来塑造立体和空间，创造三维视觉效果。在我们生活的各个领域，大到城市规划、建筑设计、雕塑设计，小到包装设计等方面，都在应用立体构成的原理和方法（图5-1）。

图 5-1　建筑设计

> 三维形态与二维造型之间的区别在于，三维形态可以从不同的角度呈现不同的外形。由于比二维造型多了一个维度，三维形态要求不仅具有前面，而且具有上面、下面、后面等多视点、多角度的造型意识。视点和造型的增加，也大幅度扩展了造型的表现领域。

第一节　立体构成的概念

立体构成使我们意识到空间的存在。立体构成也称为空间构成，是运用一定材料，以视觉为基础、力学为依据，将造型要素按照一定的构成原则组合在一起的构成方法。它是在 20 世纪 20 年代德国包豪斯设计学院内首次开设三大构成课的基础上经过改进和发展创立起来的。如今的立体构成是在包豪斯关于立体形态、空间、材料、结构等研究的基础上，在各种艺术流派的影响下，发展而成的一门研究空间立体形态及其实现手段的造型设计基础课程。立体构成从形态元素这一角度出发，研究三维形体的创造规律。它是利用构成的抽象形态和构造，创造纯粹形态的造型活动。学习立体构成可以提高与形态相关的敏锐感觉和欣赏素养，培养高效率的立体形态创作能力。立体构成作为现代设计教学的一门专业基础课，受到许多国家的高度重视。随着时间的推移，立体构成已经发展成为一门更加科学完善的学科。

三维造型要具备承受地心引力的坚实结构，部分还要有抵抗风、雨、雪、地震等各种外力影响的能力，如各种建筑的外立面设计等（图 5-2、图 5-3）。立体构成是包含美学、工艺、材料等因素的综合训练。

一、立体形态

立体形态按虚实关系可以分为实体、虚体和灰空间这三类空间。三者之间存在着一定的因果关系。

1. 实体、虚体和灰空间

实体就是我们通常看得见摸得着，实实在在的物体，有一定形状和明确的空间位置。虚体是相对实体而言的，是实体周围的空间，看不见也摸不着，同时也指物

图 5-2 建筑外观设计

图 5-3 建筑造型设计

体之间的相互关系。空间是实体形成后的必然结果。灰空间也称"泛空间",最早是由日本建筑师黑川纪章提出。它的本意是指建筑与其外部环境之间的过渡空间,以达到室内外融和的目的,比如建筑入口的柱廊、檐下等,也可理解为建筑群周边的广场、绿地等(图 5-4、图 5-5)。

实体和虚体是一对矛盾的统一体,两者相互依存,缺一不可。实体和虚体在空间中呈现出两种完全不同的强对比特征,具有明显的空间意义:实体——占据空间;虚体——连接空间。虚体不仅围绕着所在实体,而且与实体相互渗透。在室内设计中,巧妙地使用空间分割,可以让实体具有功能性和展示性,使实体和空间相互呼应,呈现出一种不同的美感。巧妙地利用实体和空间之间的关系,可以设计出充满灵动性和趣味性的整体效果。现在越来越多的设计中运用了灰空间的手法,形式多以开放和半开放为主。使用恰当的灰空间能带给人们愉悦的心理感受,使人们从"绝对空间"进入到"灰空间"时可以感受到空间的转变。

2. 空间形态

立体形态按空间状态可以分为实体、封闭空间、半封闭空间和透空空间。实体在这里不进行重复解释。封闭空间即虚空间,是指周围被实体全部包围的空间,如

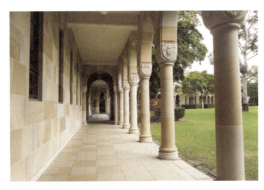

图 5-4 建筑入口

图 5-5 绿地

楼房、玻璃温室等（图5-6）。对于不透明材料，封闭空间和实体在外表上没有区别，只有当人的视角进入封闭空间内部，封闭空间才显示出较强的领域性、拒绝感和安全感。半封闭空间即虚空间的周围被实体部分包围，如分割的空间组、展览会的展示区域等。透空空间即实体中间被虚空间穿插，如亭子、透空的太湖石等。透空空间增强了空间的流通性，给人以开放、开朗的感觉，但领域感较弱（图5-7）。

3. 具象形态与抽象形态

具象形态是提炼程度低的形态，一般分为自然形态和人为形态。自然形态是指自然运动形成的各种形态，如动物，植物等。人为形态，是指人类在认识和改造自然的过程中，利用身体或一定的工具，对各种材料或自然形态进行加工处理创造出来的各种形态，如家具、雕塑、建筑、生活用品、家用电器、交通工具（图5-8）。

抽象形态是指提炼程度高的形态，可以分为几何形态和符号形态。几何形态是指经过精确的定义和计算而设计出的形体，具有庄重、明快、理性的特征，如圆形、方形、三角形。符号形态是指对现实形态的一种抽象和概括，是表示成分与被表示成分的结合体，如标志、商标或图案。它是经过高度提炼的，纯粹的意识观念。抽象形态必须由自然形态经过变形夸张，进行装饰形象，再进行提炼归纳。凡是由自然形态提炼变化而来的形态，都是抽象形态（图5-9）。具象形态与抽象形态之间没有严格的界限。事实上，人类的形态创造活动都是对自然形态的加工。

二、立体构成的基本形态要素

无论是自然形态还是人工形态，都可以看成是形态基本要素的组合，都有其形态生成的根据。按照形态的外形特征可以将其划分为点、线、面、体四个部分。

1. 点的立体构成

在立体构成中，点常常是与其他形态要素组合的，很少作为纯粹的三维结构来造型。因为很多时候要将立体的点固定在空间中，就必须依赖于支撑物，如线材、面材的立体形态，所以从构成形式上看很少有单独的点造型（图5-10）。

图5-6 封闭空间

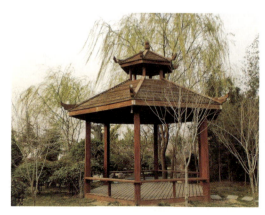

图5-7 透空空间

图 5-8　具象形态

图 5-9　抽象形态

2. 线的立体构成

线在立体造型中有着重要的作用，一般是通过线材来完成形态塑造的。线能够形成形体的骨架，成为结构体本身，线还能决定形体的方向，强调形体的轮廓等。使用线材在三维空间中构成立体时，要注意两方面的问题：一是其造型的结构；二是线材间的空隙。只有处理好了这两个方面，才能使整个立体形态具有较强的层次感、伸展感和韵律感（图 5-11）。

3. 面的立体构成

面材的形状具有一定的延伸感，侧面

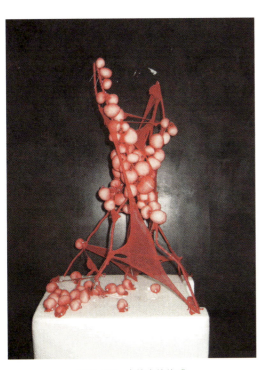

图 5-10　点的立体构成

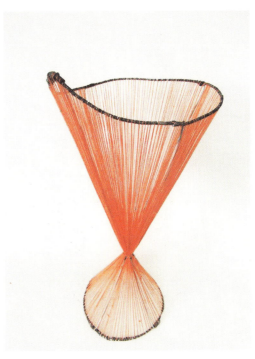

图 5-11　线的立体构成

边缘处近似线材,而面的连续处却很像块体的表面。所以,将面材巧妙运用可产生线、面、体的多重特点(图5-12)。

4. 体的立体构成

立体是平面进行运动的轨迹。体就是在三维空间中按不同方向运动的面的结果,可以由面围合而成,也可以由面运动形成(图5-13)。它的基本特征是占据三维空间。体与外界有明显的界限,是一个封闭的、力度感强的形体。一般来说,我们指的体是体块、体量的概念,能独立支撑的形体,在造型中常使用块材来作为基本形。体的视觉感受与体量的大小有一定关系,大而厚的体量,能表达浑厚、稳重的感觉;小而薄的体量,能表达轻盈、漂浮的感觉。

体从形态上大致分为几何平面形、几何曲面形、自由体和自由曲面体。几何平面形是指用四个以上的平面,以其边界直线互相衔接在一起所形成的封闭空间的实体,如正立方体、长方体、正三角锥体和其他以几何平面所构成的多面体。它们能表现简练、大方、稳定的特点。几何曲面形是指由几何曲面所构成的回转体,如圆球、圆环、圆柱。它们的特征是:表面为几何曲面,秩序感强,能表达理智、明快、幽雅和严肃又端庄的感觉。自由体是指无特定规律的自由构形,有柔和、平滑、流畅、单纯、随意的视觉感受,它们大多反映的是朴实而自然的形态。自由曲面体是指由自由曲面构成的立体造型。其中大多数造型为对称形,表现为对称规律的形态加上变化丰富的曲线,具有端庄、优美、活泼的特点。

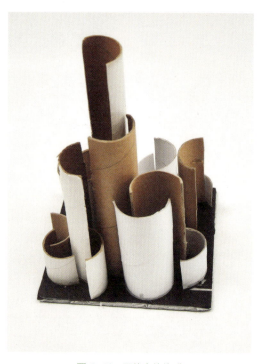

图5-12 面的立体构成

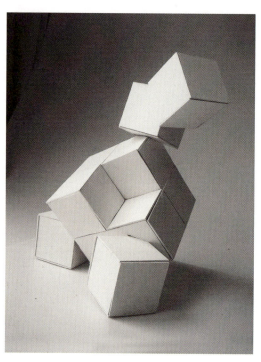

图5-13 体的立体构成

第二节
立体构成的设计原则

一、主次与重点

在统一的立体形态中，我们常常会强调主体，形成明确的主次关系，从而得到突出的鲜明的视觉形象。推敲主次关系，也就是明确哪一个要素是重要的、处以主导地位的、统领立体形态的；哪一个要素是次要的、处于辅助地位、是烘托形象的；哪一个要素是附属的、使整个三维形态更精彩有趣的。所有这些主要的、次要的或附属的形体，统一在整体形态中，相互补充。因此，在创造形体、组织形体时，只有善于把握主次关系，强化重点，才能使形态更具有立体感和整体构成感（图5-14）。

二、比例与尺度

比例就是一个整体中部分与部分之间、部分与整体之间的关系。比例体现在立体中就是指形态的各部分具有适当良好的关系，其中既有形体本身各部分之间长、宽、高的比例关系，又有形体之间个体与整体之间的比例关系，而这两种比例关系的协调依赖于人们感觉与经验上的审美概念。尺度是三维形态的整体或局部给人感觉上的大小与其真实的大小之间的关系问题（图5-15）。

比例主要表现为各部分数量关系之比，是一种相对值，而尺度却涉及具体的尺寸和大小。因此，在立体造型中要考虑形体在空间中的大小、高低、厚薄以及与其所构成的空间的关系是否符合其表达目的。

三、稳定与均衡

1. 物理稳定与视觉的心理平衡

（1）物理稳定，即实际稳定，是指立体形态的实际重量的重心只有落在合适的位置上，符合稳定的条件，物体才不会倾倒。要保持物理稳定应满足两个条件。其一，物体要符合重心规律。任何物体都应具有支撑面，并且物体重心的轴线一定要落在支撑面内，否则物体就会倾倒。因

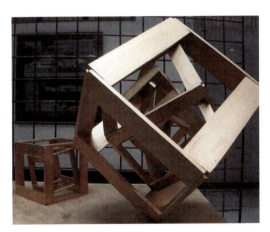

图5-14 主次与重点

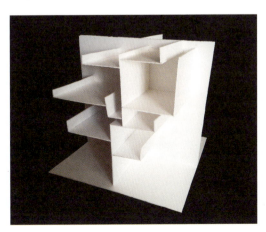

图5-15 比例与尺度

此，支撑面越大物体越稳定，重心越低物体越稳。其二，材质要有一定的强度，结构要有一定的可靠度。保证物体的物理稳定是学习立体构成、材料构成所必须解决的问题。

（2）视觉心理稳定，是指立体形态外观的量感重心，能够满足视觉上的稳定感觉。换句话说，就是在物理稳定的基础上，建立一种适度的不稳定形态，以满足人们在特定环境下视觉心理的需求。一般来说，具有视觉稳定的立体形态能给人既稳定又有变化的感觉。

2. 影响稳定的因素

（1）接触面积。底部接触面积较大的形体具有较大的稳定感。重心偏高的形体，其底部接触面积就不能太小；而重心偏低的形体，其底部接触面积就不能太大。

（2）结构形式。结构形式主要表现为两种：一种是对称形式，另一种是平衡形式。最常见的对称形式有左右对称（上下对称）和放射对称。左右对称又称线对称，即以中心线为对称轴，对称轴两边完全一样。放射对称的结构有一个中心点，所有的分支都从点的中央向一定的发射角排列造型。

（3）材料质地。不同的材料质地能给人不同的心理感受。材料的稳定与轻巧感觉由两个因素决定。其一是材料表面肌理。如果材料表面粗糙、无光泽，就有一定的稳定感；反之，材料表面细腻、有光泽，就具有一定的轻巧感。其二是不同材质造成的材料比重的感受。例如金属、玻璃等材料比重较大，做立体构成时，具有较强的稳定感；而泡沫板、纸、有机玻璃、塑料等材料比重较小，做立体构成时，则具有一定的轻盈感和动势感。

（4）色彩。材料表面色彩明度低，具有稳定感；材料表面色彩明度高，具有一定的轻巧感。

（5）重心。体形高则重心也高，有轻巧感；反之，若体形粗矮，则重心低，给人稳定感。一般来说，当物体重心与安置面距离超过物体总高的三分之一时，视觉感受轻巧；当物体重心处于物体高度三分之一处或三分之一以下时，便会有稳定感。

四、节奏与韵律

最简单的节奏变化是以相同或相似的形、色为单元有规律地重复组织或组合排列，以创造形式要素之间的单纯秩序和节奏美，在空间中形成运动感、方向感。

韵律是指形式在视觉上所引起的律动效果，如造型、色彩、材质、光线等各种形式要素。在空间造型中运用韵律的原则，可以创造抑扬顿挫的变化，使静态的空间产生动感，打破单调、沉闷的气氛，创造情趣，活跃环境的气氛，从而满足人们的精神享受。

1. 重复韵律

重复韵律是指立体构成中色、形、材质等造型要素有规律地间隔重复表现，具有强调的特性。为了避免这种重复形式过于单调、乏味，可以在重复的单位里作适当的变化，或在单位出现的时间（或距离）上作适当的有规律的安排，即能产生活泼、生动的律动效果（图5-16）。

2. 渐变韵律

渐变韵律是将造型要素按照一定的规律渐次发展变化。一般常见的渐变韵律形式有形态大小渐变、形态方向渐变、形态位置渐变、形态的厚薄渐变等。这些渐变形式在视觉上都能产生各种不同的律动效果，或柔和、或强烈、或缓慢，能使表现的结构具有节奏感（图5-17）。

3. 交错韵律

交错韵律是将各造型要素按照一定规律作有条理的交错、旋转等变化。这种韵律产生的动感很强，若运用得好，便能产生更为生动活泼的效果（图5-18）。

4. 起伏韵律

起伏韵律是将各造型要素作高低、大小、虚实的起伏变化。这种韵律能使人产生波澜起伏的荡漾之感（图5-19）。

5. 特异韵律

特异韵律是在正常的秩序发展中出现不正常，追求突破、特异。这种突破是一种智慧的表现，要抓住种种构成因素的差异性方面，在视觉上造成跳跃、产生新奇感（图5-20）。

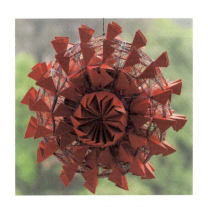
图5-16　重复韵律

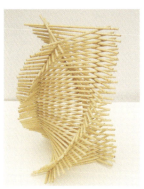
图5-17　渐变韵律

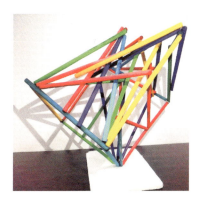
图5-18　交错韵律

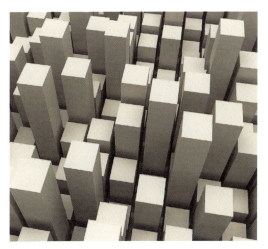
图5-19　起伏韵律

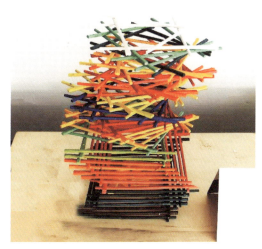
图5-20　特异韵律

> **小贴士**
>
> **工业设计与立体构成**
>
> 从喝水用的杯子到家里陈设的家具,从使用的各类电器到乘坐的交通工具,从漂亮的衣着到珠宝首饰等,都是工业产品设计的范畴。工业产品设计是使人们的生活更舒适、更惬意的一种手段。
>
> 工业产品设计是科学技术与艺术的融合,在工业产品设计中特别强调产品设计的功能性、审美性和经济性。工业产品的设计过程是把抽象的理念和技术,转化为可以摸得到的实实在在的东西,这种抽象的理念就是创造性思维。许多好的立体构成造型,只要融入实用功能就会成为一件工业产品的设计造型。

第三节 立体构成的设计方法

一、基于线材的立体构成

1. 线材的概念

线材是以长度为特征的型材。在长、宽、高三个维度中,线材的宽和高的数据与长度的数据相比显得微乎其微,几乎可以忽略不计。

2. 线材的种类

自然界中现有的线材的形态种类繁多,再加上人类加工制造出来的线材,其形态就更是数不胜数。线材按照不同的要求可分为不同的类型。线材按照形态可分为直线材和曲线材,按照粗细可分为粗线材和细线材,按照质地可分为软质线材和硬质线材。

软质线材主要包括棉、麻、丝、化纤等软线、软绳类,此外,还包括铁丝、铜丝、铝丝等金属线材(图5-21)。硬质线材包括木、塑料、其他金属等有一定硬度的条材(图5-22)。软质线材必须依赖于框架的造型变化而变化。硬质线材可先确定支撑框架,构成后撤掉临时支撑架,保留硬质线材构成的效果。

线材立体构成的特点是线材本身不占据空间,而是通过线群的积聚表现出面的效果,再运用各种面的包围,而形成封闭式的空间立体造型,这样的空间形态多为虚体构造。线材构成所表现出的效果,具有半透明的形体性质。由于线群的集合,线与线之间会产生一定的间距,透过这些空隙,可观察到各个不同层次的线群结构。这样便能表现出各线面层次的交错构成。这种交错构成所产生的效果,会呈现出网格的疏密变化,它具有较强的韵律感。这

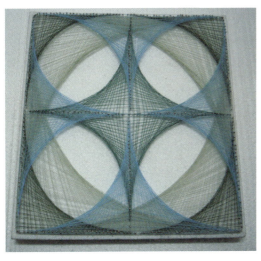
图 5-21　软质线材

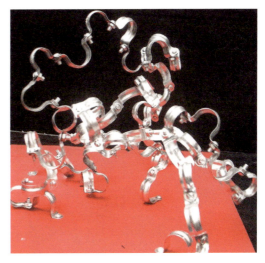
图 5-22　硬质线材

就是线材构成空间立体造型所独具的表现特点。

3. 线材在立体构成中的重要作用

（1）决定形体的方向性，并可以把形象的轻量化表现得淋漓尽致。因为线材本身具有方向性，它所构成的立体造型也必然具有与它相应的方向。立体形态由线材围合或按一定规律组织时，是以一定的空间形态出现的，这样的空间形态多为虚体构造，所以显得轻巧。

（2）构成形体的骨骼，形成新的构造。

（3）成为形体的轮廓，产生速度感，也可以显示动势。例如，查里斯·伦尼设计的梯形后背椅子是一个疏密得体的线框构成。

4. 线材的立体构型

（1）硬质线材的立体构型。

硬质线材构成是用木条、金属条、塑料细管、玻璃柱等条材组合而成的立体造型。硬质线材也可称为柱材。因为它与棉、麻等软线以及铁丝、铜丝等软质线材相比，除了有硬质的特点外，一般还有一定的形态，例如圆柱、棱柱、透空柱、围合柱以及异形柱材和软质柱材等。硬质线材在构成前，应先确定好支架。构成后，撤掉支架部分，只保留硬质线材构成的部分。常见的造型方法有以下几种。

①直线形透明柱体组合。直线形透明柱体条材或细管材的垂直构成，在结构上可有不同的层次，其造型也可以进行多项的组合构成，形成整体的丰富变化，例如晶莹的玻璃条吊灯。

②单体造型组合。单体造型组合是将线形条材组成方形、三角或扇形的单体造型，然后从小到大作渐变排列，并进行变向转体等多种变化。这种构成形式可以表现构成群体的韵律美。

③转体组合。转体组合是将条形硬质材料，先在中间偏侧的部位作支撑点，用白乳胶黏结或用金属丝穿透，固定在一起，再进行转体变形；或预先构成扇形及其他形式的小型单体结构，再进行重叠、交错，形成各种造型。

④框架组合（图 5-23）。框架组合

> 使用线材作三维空间构成时，应注意造型的结构和线材间的空隙等关系。

是将硬质条材先制成框架，再加以组合排列。在框架空间内，材料可以采用平行或垂直的结构，部分作斜向排列，局部也可留出空间，在整体造型上形成各种变化，能产生互相交错的韵律美。

线材本身是一种带有细长感觉的形体，视觉效果较弱，所以在造型中应尽可能以组团的形式出现，以增加视觉冲击力。另外，由于线材的通透性好、遮挡性差，因而要认真处理线材与线材之间的关系和线材高低疏密的节奏（图5-24）。

（2）软质线材的立体构型。

①软质线材与框架的立体构型。软质线材一般是依赖于框架的造型变化而变化的。框架的造型按设计者的意图来制作。框架的结构可选用正方体、三角柱、三角锥、五棱柱、六棱柱等造型，也可采用正圆、半圆或渐伸涡线形等。有些框架也可用木板做依托，并在框架上面竖立支柱，以小钉为连点进行连接构成。框架上的接线点，各边的数量要相等。接线点的间距可作等距分割，或者从密到疏渐变次序排列。线的方向可以垂直连接，也可以错位连接，或者横边连接竖边，或从上部边框交错方向连接到下部边框。例如，圆形框架可将线群垂直连接，也可以错位进行斜向连接。圆周框架上的线群构成，如果按圆周上的等分点做连接点，它的水平方向的直线，可以产生水平渐变的效果。为了增强形象的变化，也可以在框架上同时用几组线群进行交错构成，便可以产生较复杂的交错结构。线与线的交叉构成，在方向和交叉角度的变化中，主要有两种状态：一种是接近于垂直的交叉，这种效果基本是方格造型，使方格形成横向、竖向及宽窄不同对比的变化；一种是渐变的条形网格结构，这是接近于平行的交叉，它们形成的造型，会呈现出一种逐渐变化的条形网格效果。这些网格排列会出现很强的韵律美感。线材与框架的结合，可以打线结；或在框架上打小孔，用线穿过并固定在框架上；或将木条割成切口，再加白乳胶黏结固定软线材，制成悬挂或软雕塑的立体造型。

②软质线材的立体构型。软质线材的立体构型是由一根线材连续不断地弯曲折回形成立体造型，犹如"一笔画"。

③软质线材的其他立体构型。（a）拉伸构型。拉伸构型是通过固定措施将线材

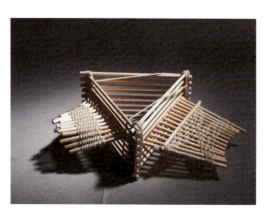

图5-23　框架组合

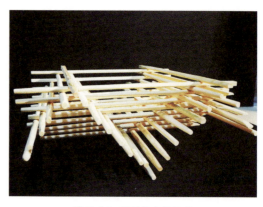

图5-24　线材的立体构成

拉伸而构成稳定立体。线材被拉伸后，会产生很强的反力，利用这种反力可以"悬挂"起很重的物体，例如斜拉桥的构成。（b）自垂构型。自垂构型是通过支撑导材，利用线材自己垂落的特性，形成动感空间或不固定空间，例如风铃的构成。（c）编结构型。编结构型是选用软、薄的线材，通过彼此间的穿插、盘绕，形成球体、方体、角体、平面造型，例如渔网、窗纱、毛衣、中国结等的构成。

二、基于块材的立体构成

1. 块材的概念

块材是立体造型最基本的表现形式。它是具有长、宽、厚（高）三度空间的立体量块实体。它能有效地表现空间立体的造型。块材立体具有连续的表面，可表现出很强的量感，其造型给人以充实感和稳定感。

2. 块材的种类

（1）角块。角块的面形均为三角形。原型角块有等腰三角形和不等腰三角形。原型角块（常态角块）可以分为等边角块、等腰角块、菱形角块、锥形角块（方锥、圆锥）。变态角块可以分为镂空角块、挖切角块、粘贴角块、凹陷角块、折卷角块、不规则角块、面变化角块等。

（2）方块（图5-25）。方块的面形均为方形。原型方块有正方形和长方形之别。原型方块可以分为正方块、长方块、透明方块、实质方块。变态方块可以分为虚空方块、切削方块、自由切削方块、折卷方块、挖切方块，还有角变化方块、面变化方块、不规则方块等。

（3）球块（图5-26）。从理论上讲，球体表面没有可划分的面，是一个完整的曲面。但在具体制作中，球体可以由多个面围合黏结而成，所以，球体也有面之分。原型球块可以分为正圆块、椭圆块、多面球块。变态球块可以分为球面变化球块、半球体、不规则球体。

3. 块材的构成

（1）块材的部位变化。

块材的部位变化可以分为整体变化和局部变化。整体变化是指在整个块材上做添加或切削的处理。局部变化则是在块材局部作添加或切削处理。因为块材具有一定厚度，能够比较直观地看到切削、分割后的变化效果，所以在这里我们把块材的

图5-25　方块

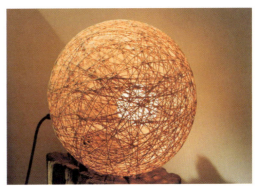

图5-26　球块

部位变化作为练习重点。

①增减变化（图5-27）。添加或减少，都会使原有块材的总量改变，而形成新的块材。切、挖、钻、镂等方法能使块材的体量缺损或减少。单体、多体、异体黏合，能使块材的体量增加（表5-1）。

②分割变化（图5-28）。分割是在保持原有块体总量不改变的情况下，通过等分、均分以及自由分割等方法处理，通过重新组合后，形成新的块体。对各种形体进行多种形式的分割练习，能极大地刺激、丰富创新意识，给人以启示，增强思维联想能力，创造出新的立体形态。分割时要注意局部与整体的关系，保持新形体的完整性，保留原形体的残缺美，努力让每个形体间都能有所沟通与交流。分割时要求共性，不是简单地化整为零，也不是为了变化而变化，而是为了探求形成新的多面体的途径。

（2）块材的组合构成。

①角块的组合。角块的组合重点应以表现运动感为主。角块的方向性直接影响到统一感。角块具有较强的运动感，方向的变化就是运动感的体现。所以，角块组合中控制方向是最主要的练习目的，设计者应学会以相同、相似、特异等角块组合在一起。但不是所有的角块都具有明显的方向性，如等边角块组合，其方向感就弱。而不等边角块组合时，其单体方向感就强，就容易造成方向的杂乱感。角块组合形式有面接触、角接触、面角接触、全面结合、半部结合、搭缘结合、凌空结合。

表 5-1　块材的增减变化表

增减变化	增减方式
表面增减	在表面增加或减少各种形体
边线增减	在边线增加或减少各种形体
棱角增减	在棱角增加或减少各种形体

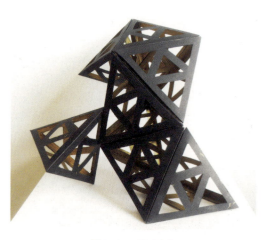

图 5-27　增减变化

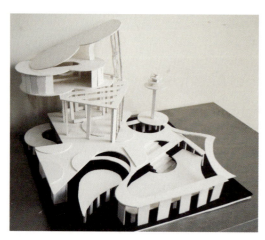

图 5-28　分割变化

②方块的组合（图5-29）。不论是等量方块、不等量方块，还是方块的大小、厚薄、宽窄，这些都有较明显的稳定性。方块的组合重点应是表现秩序感、韵律感。方块方向性具有很强的统一感，横平竖直会给人以稳定感。在水平组合方块时，块的方向指示性较弱，适合于体积的表现。当方块材以角相接触时，会有极强的动感（图5-30）。如何在平稳中寻求动感，寻求变化，是方块材组合时需要重点思考的内容，在虚体与实体中寻求变化与统一。

③球体的组合（图5-31、图5-32）。球体的多边性、多样性使它成为块材组合中最丰富的一部分。球体将角块的动感、方块的量感综合在一起。球体有整体球、半球体和削切球体。相交切点的位置会直接影响到球体组合的稳定性，而对它的切削处理的程度，又会丰富球体的多样性，增强球体的稳定性。切削的球体破坏了球体的完美感，从而制造出残缺美的情感。半球体又丰富了球体的类别。可见，组合球体的丰富性成为探讨的重点。

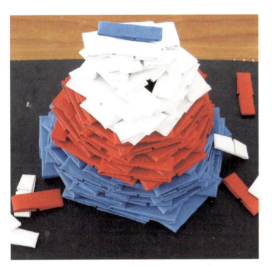

图5-29　方块的组合

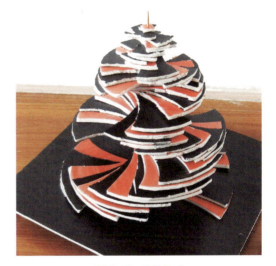

图5-30　块的构成

图5-31　球体的组合（一）

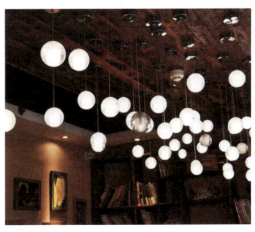

图5-32　球体的组合（二）

切削程度不同的球体组合在一起会给人不同的感受。不同表面肌理质感的球体对人的情感的影响也不相同。

第四节
立体构成的制作方法

一、从平面到半立体的构成

利用一些工具和手法，将一个平面的局部隆起，突破原来的平面状态，使它转变为半立体的状态，这是从平面走向立体的第一步，是二维到三维的变化。

折曲加工就是将一块平面的纸，进行折叠，把其中一部分折成立面。折曲后应保留一定的角度，造成一个深度空间。折曲加工可进行单折、重复折、反复折和多方折。

（1）无切口折曲（图5-33）。不做切口而只进行多次折叠，也称不切多折，可以感受到材质的折曲极限，感受折曲的最大幅度。制作技法：在预定的卡纸上，用铅笔将设计图画在上面，再用美工刀划线（不划透纸背），再依线痕折纸，使之显现半立体效果。折曲面材时，一般在需要折曲的部位划线，然后依线折叠面材。但应注意折曲方向与折痕的关系。不能用过于锋利的划痕工具，划痕也不能过深，要保留一定的连接厚度，防止纸材彻底断裂。无切口折曲有8种方法，如表5-2所示。

（2）切割构成（图5-34）。切割构成是借助刀和剪子将面材彻底割断，形成一定长度的开裂口，然后进行折曲。切口越多，变化就会越复杂，折曲的形态也就越丰富。开裂口两边如果是不等量折曲，就会在一边出现薄壳现象。薄壳的弧度随折曲大小而变化。我们要做的主要是单切多折、多切多折的练习，以积累面材状态变化的视觉感受。

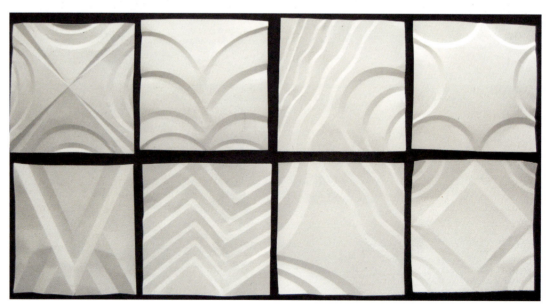

图5-33　无切口折曲

表 5-2　无切口折曲方法

步骤	折曲方法
单向折	将面材沿单方向折曲，形成我们生活中常见的瓦棱折
对向折	将折曲方向相对，形成台棱折
变向折	将折曲方向有规律地重复变换，形如蛇行状，又称蛇腹折
等距折	折曲距离相等，并形成重复的规律
变距折	折曲距离不相等，呈逐渐变化的规律
中心折	折曲点由中心开始，形成放射状的折曲效果
弧线折	折曲痕迹为弧线状，形成漩涡式折曲效果

①单切多折，又称一切多折。单切多折即在预定的卡纸上，在中心部位平行的一边或对角线上切开一条线，然后依铅笔画的线划出线痕，再按痕迹折出凹凸变化，使之呈现成形效果。

②多切多折。多切多折即在预定的卡纸上，根据构图的需要作自由切割，再通过折曲、压曲、弯曲等不同处理，构成半立体造型。此练习可根据平面构成的重复、渐变、发射、对比、特异等构成手法组织画面，同时切折后应体现出进深感。

（3）面材的积聚构成。面材还可以通过基本形的积聚构成，组合成新的立体造型。这种构成加工，要先设计好基本形，并使基本形本身造型优美。通过基本形的重复排列，在整体上达到完整又有变化，使作品形成调和的韵律（图5-35、图5-36）。

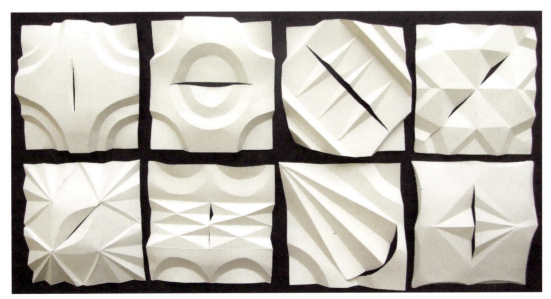

图 5-34　切割构成

图 5-35　面材的积聚构成（一）

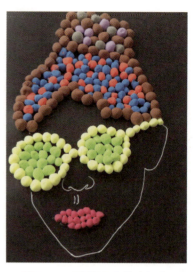
图 5-36　面材的积聚构成（二）

二、立体构成

1. 插接构成

插接构成即将面材裁出缝隙后，相互插接，相互钳制，形成的较稳定的立体构造。由于插缝是靠摩擦力结合起来的，因而插接的牢固与否与面材切缝的长度和截面厚度有很多关系，这种方式也便于拆装和组合。以面材的平面部位作为接合处，将面材按一定的秩序进行排练、组合，构成一个新形态（图 5-37、图 5-38）。

2. 曲面构成

（1）连续曲面立体构成。

①切割翻转构造。切割翻转构造是将面材按照一定的方式进行切割，然后把切割的部分进行翻转处理，从而创造出一种新的立体形态的造型手法。切割时可以反复利用一种切割法，也可以组合利用两种切割法。但是，切割的形状不应过于复杂。

②带状的构造。将带状材料经过卷曲、翻转，就可以得到连续曲面的立体形态。

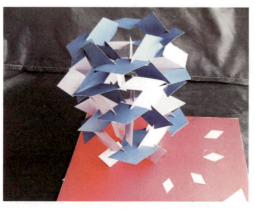
图 5-37　插接构成（一）

图 5-38　插接构成（二）

创造这种立体形态应注意带状材料的连续性，避免形成交叉，把握运动的节奏，使个别部分互相接触或非常接近，形成空间趣味性。

③薄壳构造。利用面材的折叠或弯曲来加强材料强度的形态，称为薄壳构造（图5-39）。切割并剪除后，将两条边相互黏在一起、或黏在同一个物体上，从而得到一个突起的半立体形态，就是薄壳构造。薄壳构造可分为筒形（柱形）壳体和球形（多面）壳体。

（a）筒形（柱形）壳体。筒形壳体能承受各方向的压力。制作时要考虑到形体的完整性，注意直径与高度之比、纹理粗细与强度的关系等，分蛋壳和柱体构造。

（b）球形（多面）壳体（图5-40）。球形壳体在制作时边缘要收缩。利用简单的壳体作单元组合可以创造出变化丰富的球形壳体，例如正六面体、正八面体、正十二面体、正二十面体等。

3. 面材的仿生构成

仿生构成是运用面材加工，表现自然界多种物象的一种构成（图5-41～图5-44）。

（1）仿生构成的种类有人物造型类、动物造型类、植物造型类以及其他造型。

（2）仿生构成制作的要点。仿生构成制作必须要深入生活。在表现手法上，

图5-39　薄壳构造

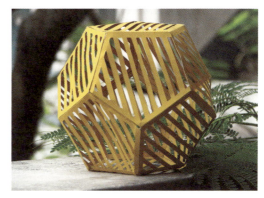

图5-40　壳体构造

图5-41　仿生构成（一）

图5-42　仿生构成（二）

图 5-43　仿生构成（三）　　　　　　图 5-44　仿生构成（四）

应表现其大的形象特征，舍弃其繁琐细节，夸张其造型的韵律，使作品富有装饰性；又可以进行更高层次的变形，按其自然形象特征高度概括成抽象的几何形体，创造一种更大的装饰造型。在加工手段上，应将前几节所学的各种手法综合应用，不要拘泥于某几种加工形式，例如直线折曲、曲线折曲、自由曲线弯曲加工，以及切割、拉伸、压曲等。特别是弯曲加工时，要熟悉和掌握造型的基本规律。

小贴士

仿生设计

仿生设计主要是运用工业设计的艺术与科学相结合的思维与方法，从人性化的角度出发，不仅在物质上，更是在精神上追求传统与现代、自然与人类、艺术与技术、主观与客观、个体与大众等多元化的设计融合与创新，体现辩证、唯物的共生美学观。仿生设计的内容是模仿生物的特殊本领，利用生物的结构和功能原理来设计产品机械的设计方式。仿生物形态的设计是在对自然生物体（包括动物、植物、微生物等）所具有的典型外部形态的认知基础上，寻求对产品形态的突破与创新。

仿生物形态的设计是仿生设计的主要内容，强调对生物外部形态美感特征与人类审美需求的表现。结构仿生设计通过对自然生物由内而外的结构特征的认知，结合不同产品概念与设计目的进行设计创新，使人工产品具有自然生命的意义与美感特征。

第五节
立体构成的制作材料

立体构成是用一定的材料,以视觉为基础、力学为依据,将造型要素按照一定的构成原则,组合成美好的形体的构成方法。它是以点、线、面、对称、肌理来研究空间立体形态的学科,也是研究立体造型各元素的构成法则。

一、立体构成材料

立体构成材料根据其来源可分为自然材料和人工材料两种。自然材料是指天然存在的各种材料,如木头、石头、竹、泥土、水、沙子、椰壳、果核、草、贝壳等,它能给人天然、野趣、质朴的感受。人工材料是指人工合成或制造的材料,如纸张、塑料、石膏、玻璃、金属、纤维、陶瓷、砖等,人工材料能给人规整、新颖的感受。

1. 主体材料

(1)硬质材料。硬质材料多为不容易变形的材料,较硬,如木材、石材、金属、塑料、陶瓷、树脂、米粒、纽扣、瓶盖、树枝条、木线条、铁丝、火柴棍等(图5-45)。

(2)软质材料。软质材料多为容易变形的材料,极为柔软,如羽毛、塑料泡沫块、纺织品、纸、皮革、胶管、电线、拉链、纸带、毛发、毛线、尼龙线等(图5-46)。

(3)透明材料。透明材料有透明和半透明之分,如玻璃、纱、薄纸、拷贝纸、塑料薄膜、吸管、胶片等(图5-47)。

(4)可变材料。可变材料具有流动、不定型的特点,如水、光、丝绸等(图5-48)。

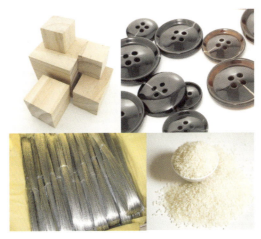

图5-45 硬质材料

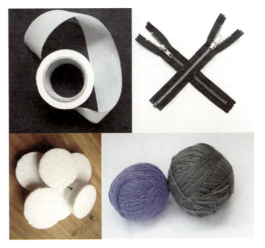

图5-46 软质材料

图5-47 透明材料

图 5-48 可变材料

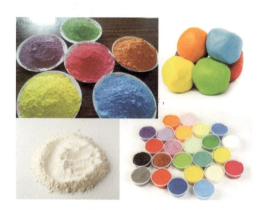
图 5-49 无形材料

图 5-50 弹性材料

（5）无形材料。无形材料是散落可以再塑成型的材料，如黏土、橡皮泥、泥沙、粉尘、水泥、面粉等（图 5-49）。

（6）弹性材料。弹性材料的物理量（弹性、塑性）比较鲜明，如橡胶、气球等（图 5-50）。

2. 辅助材料

辅助材料是指对设计主体起辅助作用的材料，涉及加工工具、裱衬材料、支撑材料等，如用于翻制模型等工艺中的石蜡、海绵等材料（图 5-51、图 5-52）。

3. 连接材料

连接材料同辅助材料一样，是依据主体材料而定的，如白乳胶、502 胶水、万能胶水，双面胶纸、透明胶纸等黏性材料（图 5-53），还有订书钉、线、夹子、铁钉、焊条等连接工艺所需材料（图 5-54）。

二、材料的加工方法

材料直接限制了立体构成的形态塑造。例如材料的软硬、干湿、疏密、透明度、导热性、弹性都会限制立体构成作品的制作和加工。这些材料特性决定了立体构成造型物的加工和强度等物理（或化学）性能，从而限制了设计构思，而不同的材料在制作时的加工方法也不一样。

1. 剪切加工

剪切加工是用刀、机床、电热丝、钻等各种工具，使用如切、锯、割、磨、锉、

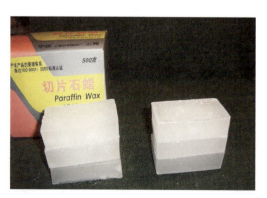
图 5-51 石蜡

图 5-52 海绵

图 5-53 白乳胶

图 5-54 焊条

凿刻、削以及热熔解等方法,将材料减少或分离。为了得到理想的工艺效果,刀具自身就有许多形状,如直口、斜口、圆口等。此外,还有新的加工工具,如激光、水刀等(图 5-55、图 5-56)。

2. 连接加工

连接加工是通过不同工艺把散落的立体形态组合成一个整体。连接加工有搭架、插接、铆接、黏合、焊接、穿缝、钉接、铰接等工艺。

3. 变形加工

变形加工是通过外部环境条件的调整,来影响和改变材料的形态,如浸泡、加热、敲打、注塑。

4. 处理材料

很多作品在成型后不能立刻达到理想要求,往往需要通过功能材料发生效应,需做技术上的后处理。尤其是一些半成品在翻制之后需要修补,以及添加特殊的肌理模拟效果,要做像刮灰、上腻子、上色、上漆、打磨、抛光、上光及亚光处理等深加工。

在立体构成中,对材料的感受是触觉、视觉的综合体验,因而,材料的使用重点是对材质的理解和使材料构成有生命力的造型。

图 5-55 激光

图 5-56 水刀

小贴士

木材的加工方法

（1）锯割。锯割是利用木锯把木材进行分割的方法，一般木材被切割后表面粗糙，给人质地舒松的心理感受。

（2）刨削。刨削是对木材表面进行加工的方法，即利用锋利的金属刀具切削金属表面，使木材外形符合设计需求，木材表面变得光滑平整。刨削过后，木材外形平整规范，给人整洁、结实、轻快、精神的心理感受，并且还能够把木材的纹理表现得更清晰。

（3）接合。木材的传统接合方式是榫接和嵌合。这些接合方法坚固自然，主要是利用木材自身的可切削特征，把木材接合处加工成榫头和卯眼，然后进行榫接和嵌合连接，这种接合方式在传统的建筑、家具中运用很广。随着现代科技的发展，接合材料也孕育而生。所以也出现了金属件的栓接、钉合、化学材料的黏合。

（4）弯曲。木材的可塑性和韧性是较弱的，一般不宜进行弯曲。但把木材剧割成片状或条状，就可以获得一定的韧性。再通过烘、蒸等方法进行软化处理，木材就可以进行弯曲加工，最后根据设计需要定型。

（5）雕刻。雕刻有圆雕、浮雕和透雕。雕刻是利用木材的松软物理特性，用各种工具改变木材的形状或对木材表面挖切，产生立体的装饰图形。

第六节
立体构成案例赏析

如图 5-57 所示，利用日常的手工工具，将平面纸张折曲成三维的半立体，丰富纸面。

如图 5-58 所示，将纸面有指向的切割、折叠，拼接出具有创造性元素的造型。

如图 5-59 所示，将纸张不作任何的切口，只进行多次、反复的折叠，可以得到更多的图形。

如图 5-60 所示，多次折叠纸张，可以感受到材质的折曲极限，感受折曲的最大幅度限度。

如图 5-61 所示，在预定的卡纸上，从卡纸的中心部位中轴线或对角线上切开一条线，然后依铅笔画的线划出线痕，再按痕迹折出凹凸变化，做出立体感的效果。

如图 5-62 所示，只需要在卡纸上任意方向切割一刀，然后依照痕迹折叠出具有凹凸变化的纸张形态，折射出切割与折叠之间的潜在联系。

如图 5-63 所示，在预定的卡纸上，

根据构图的需要进行切割，再通过折曲、压曲、弯曲等不同折叠方式做细节处理，构成半立体造型。

如图 5-64 所示，根据平面构成中的设计手法组织画面，同时切折后的卡纸能够体现出进深感。

如图 5-65 所示，将卡纸切割成各种具有人物表情的造型，通过基本形的积聚构成，组合成新的立体造型。

如图 5-66 所示，利用切割出的各种孔隙，组合成各种人物表情。

如图 5-67 所示，将氧化铝丝扭曲成不同大小的圈，或大或小、或高或低，形成具有立体感的造型，通过不同方式的排

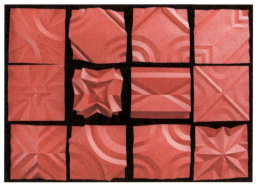

图 5-57　折曲构成

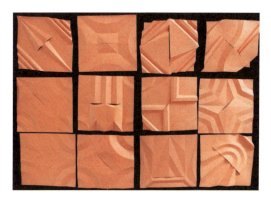

图 5-58　切割构成

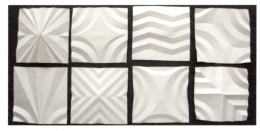

图 5-59　不切多折（一）

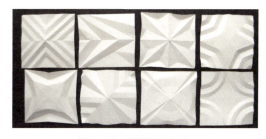

图 5-60　不切多折（二）

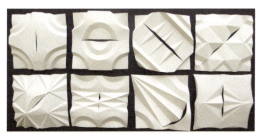

图 5-61　一切多折（一）

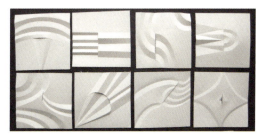

图 5-62　一切多折（二）

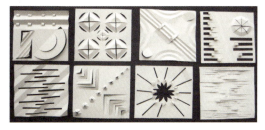

图 5-63　多切多折（一）

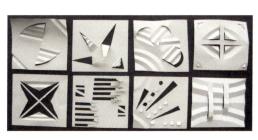

图 5-64　多切多折（二）

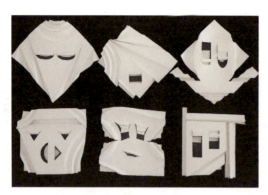
图 5-65　人物表情半立体构成（一）

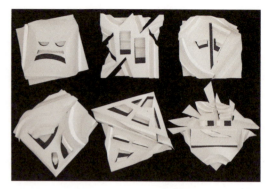
图 5-66　人物表情半立体构成（二）

列组合形式，展现出立体构成的韵律感。

如图 5-68 所示，将白色卡纸折叠成锥形，用黏合剂拼装成一个球体，球面上以图案绘制、粘贴卡片的形式丰富表面，从而达到整体的均衡与稳定。上部留白设计，能够使整体的主次分明，不会喧宾夺主。

如图 5-69 所示，使用金属丝编制装饰性休闲座椅，以简易的线条打造具有立体感的座椅造型，整体造型的尺度与比例

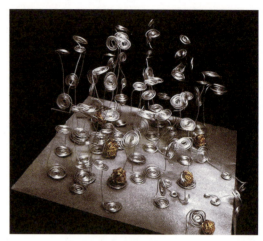
图 5-67　立体构成

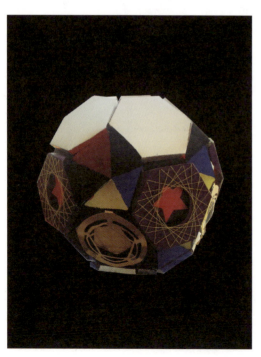
图 5-68　球体构成设计

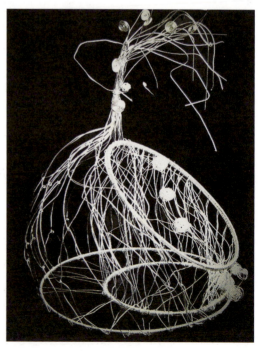
图 5-69　经典立体构成

经过精心的设计,达到十分逼真的效果。

如图 5-70 所示,花篮,用松果和树枝制作而成,用散碎的松子做出花篮的圆弧,留取松果的底端作为花篮的顶部和底部,灵感来源于平时生活中的细节。

如图 5-71 所示,衍纸花,喜欢花,更喜欢会结果的树,无人问津的巷口总是开满花朵,似初春时少女的裙摆。

如图 5-73 所示,灯具,以正四边形重复叠加,八边形加以羽毛在背后点缀,使其充满神秘浪漫色彩,增加其慵懒闲适的氛围。

如图 5-72 所示,太阳花,灵感来源于台灯,用易拉罐制作太阳花,钢丝制作成植物根茎小圆片制作成花蕊,使作品不

图 5-70 立体构成——花篮(徐欣恬)

图 5-71 立体构成——衍纸花(候佳宁)

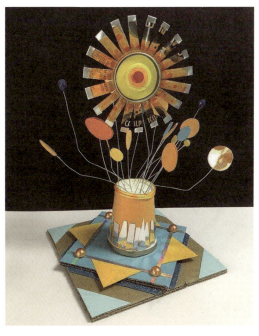

图 5-72 立体构成——太阳花(王诗瑶)

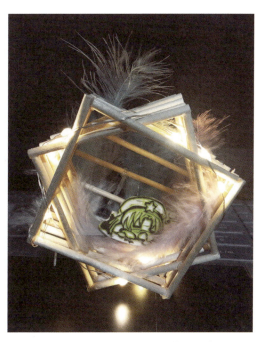

图 5-73 立体构成——灯具(吉露丹)

显得单调。塑料杯制作成花瓶，用纸板制作底板，以珍珠点缀，色彩温暖。

如图 5-74 所示，书页灯，用雪糕棍制作而成，类似于书页造型。制作时，由雪糕棍两头粘上胶水，用于固定架子基础结构。

如图 5-75 所示，鱼，框架结构的鱼运用了重复构成形式。棉签有规律性的重复排列，使整个作品富有秩序性。使用交错韵律，将棉签进行交错搭建，形成鱼鳞效果，使鱼的形象更加生动。

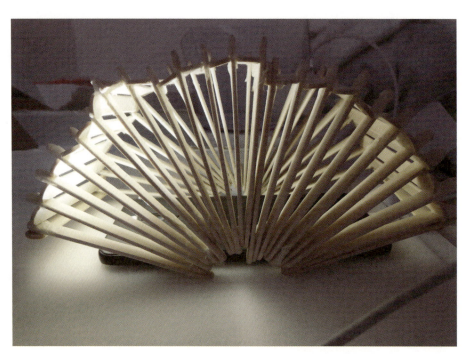

图 5-74　立体构成——书页灯（马国印）

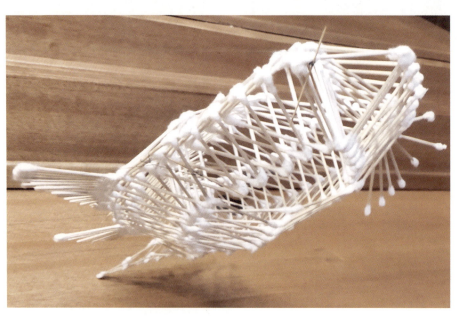

图 5-75　立体构成——鱼（邵卫鹏）

本 / 章 / 小 / 结

本章介绍了立体构成的概念、立体构成的设计原则、立体构成的设计方法、立体构成的制作方法、立体构成的制作材料等内容,并结合立体构成的案例进行赏析。立体构成是由二维平面形象进入三维立体空间的构成表现,在应用中要注意将其区别于平面构成。

第六章
构成设计作品赏析

学习难度：★☆☆☆☆

重点概念：构成要素、设计形式、应用原理

章节导读　无论是美术专业还是设计专业，欣赏都是不可缺少的环节。在欣赏的过程中联系文化情境，可以帮助我们了解作品的意义、形式和风格特征，理解作品文化，形成一定的人文素养。同时，欣赏还有助于提高我们的审美素养，培养健康的审美情趣，陶冶情操，发展我们的创造力和想象力（图6-1）。

图 6-1　创意色差构成设计

第一节
平面构成与设计

一、平面构成要素分析

平面构成主要是运用点、线、面和律动,组成结构严谨、富有极强的抽象性和形式感的作品。点、线、面是构成中不可或缺的关键因素,不同形式的组合会有意想不到的效果。平面构成可以设计出具有多方面的实用特点和创造力的设计作品,与具象表现形式相比较,它更具有广泛性。

离心式发射将发射线路从一点向圈外延伸,形成具有冲击力的画面,给人一种图案扑面而来的感觉(图6-2)。向心式发射通过曲线发射,发射点一般由四周向中间靠拢,给人感觉一种不停旋转的错觉(图6-3)。

线条给人无限的想象空间(图6-4～图6-5)。粗直线表现力强,但是略显钝重和粗笨;细直线在图纸上表现秀气,显得敏锐和神经质;锯状直线给人焦虑、不安定的感觉。

对比能给人灵活和律动的感觉。如图6-6所示,以对角方向的对比方式,使得整个空间充满节奏感;其次通过图案之间的虚实对比,突出空间感。

重复构成以一个基本形为主体,在基本格式内重复排列,排列时可作方向、位置变化,在视觉上具有很强的形式美感(图6-7)。重复构成可以在骨骼内重复排列,也可有方向、位置的变动,填色时还可以"正""负"互换。

发射构成是基本形或骨骼单位围绕一个共同的中心点向外发散或向内集中(图6-8、图6-9)。发射中常常包含

第六章 构成设计作品赏析

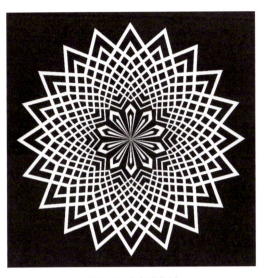

图 6-2 离心式发射

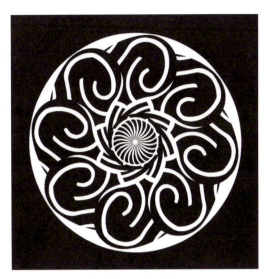

图 6-3 向心式发射

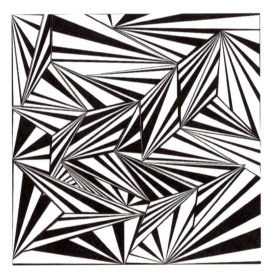

图 6-4 联合渐变

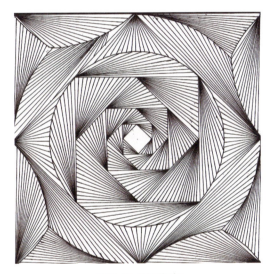

图 6-5 双元渐变

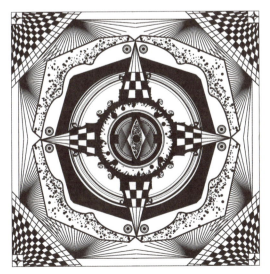

图 6-6 对比构成

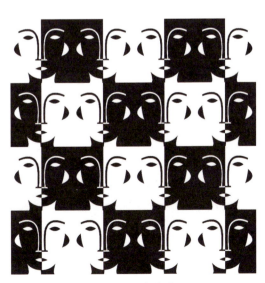

图 6-7 重复构成

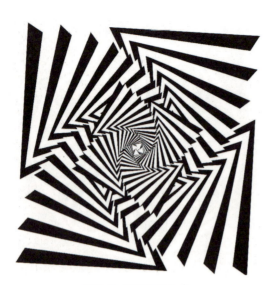

图 6-8 发射构成(一)

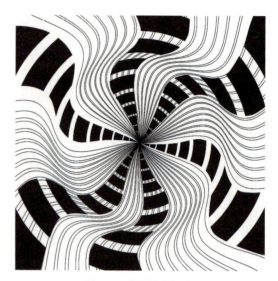

图 6-9 发射构成(二)

重复和渐变的形式,所以,有时发射构成也可以看成一种特殊的重复或者特殊的渐变。发射构成是表现动感画面的一种有效方法,发射中心与方向的变化构成不同的图形,表现多方的对称性,呈现特殊的视觉效果。同心式是基本形层层环绕一个中心,每层基本形的数量不断增加,形成实际上是扩大的结构、扩散的形式。

在平面构成中,空间只是一种假象,它是平面内图形体系的形成,给人视觉上造成不同的空间变化。这仅仅是一种视觉上的错觉,本质还是平面的(图 6-10、图 6-11)。

依据透视近大远小的原理,相同的物体在前后不同的位置会产生视觉的大小变化。根据这种视觉现象,在平面中就会产生大的形体在前面、小的形体在后面的空

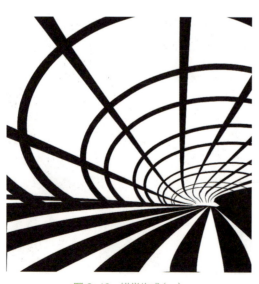

图 6-10 错觉构成(一)

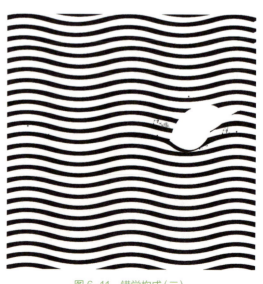

图 6-11 错觉构成(二)

间关系。没有虚实变化的图仅仅是大小的变化，有一定的空间感。除了虚实变化，在明度上也略有调整，空间感会更加强烈（图6-12）。

加强虚实的变化，会使空间感更加强烈。同样的间隔，在视觉上会随着距离的增加而变小，所以间隔越小，越密集，感觉越远；间隔越大，越疏松，感觉越近（图6-13）。

二、平面构成情景分析

以线条、面块为图形基础，采用各种骨骼和排法，加以构成变化，便可组合成无数新的图形（图6-14、图6-15）。这些图形能应用于不同部位，有些还会增强其视觉刺激作用，出现某种幻想，产生一定的动感和空间感。

运用无作用性骨骼的构成方法，表现出带有一定情节或主题性的画面，给人比

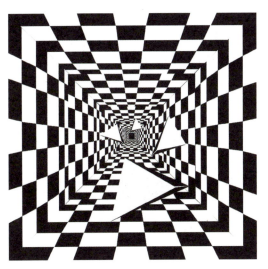

图6-12　密集构成（一）

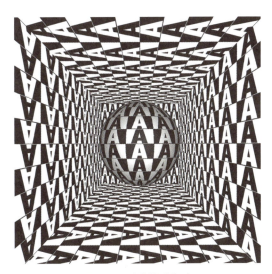

图6-13　密集构成（二）

图6-14　一天

图6-15　早操

较完整的印象，也可以设计出起配合作用的作品（图6-16～图6-19）。这些作品能增强观众的欣赏兴趣，具有较大的吸引力。

平面构成是在实际设计之前必须要学会的视觉的艺术语言。我们应进行视觉方面的创造，了解造型观念，训练培养各种熟练的构成技巧和表现方法，培养审美观，提高创作活动和造型能力，活跃构思。

点的有序排列能够对画面进行有秩序的分割，可表现出面积大小和形状不同的对比（图6-20）。重复可以使形象秩序化、整齐化，形成和谐、富有节奏感的视觉效果，有利于加强人们对形象的记忆。重复的视觉形象能够产生强烈的装饰性，营造出严谨、精致的秩序美感（图6-21）。

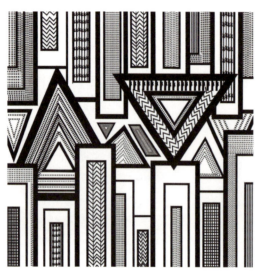

图6-16　穿梭

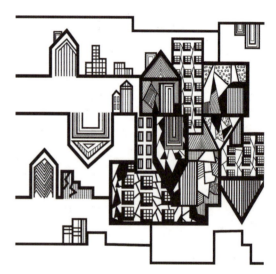

图6-17　高楼

图6-18　人像

图6-19　降落

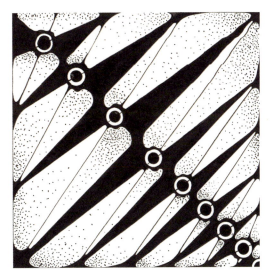

图 6-20　有序排列　　　　　　　　　　图 6-21　重复排列

小贴士

群化构成的基本设计要求

群化构成的基本设计要求如下。

（1）群化构成要求简练、醒目，所以，基本形的数量不宜太多。

（2）基本形的群化构成要紧凑、严密，互相之间可以交错、重叠或透叠，避免松散。

（3）构成的群化图形要完整、美观，为此，应注意外形的整体效果。

（4）群化构成应注意平衡和稳定。

（5）基本形本身要简练、概括，形象粗壮有力效果好，避免琐碎的细小变化，防止一些尖角之类的造型。

点的设计形式在带有一定韵律感的画面中，可以塑造出一些具象形体，例如在高楼大厦中一个个的点如同休憩的凉亭（图6-22），又如在池塘中与鱼嬉戏的动物或植物（图6-23），都是十分巧妙的设计。

点带有独特的疏密变化，用点的疏密变化可以表现出带有装饰效果的人物形象，形成富有形式美感的设计（图6-24、图6-25）。

如图6-26所示，通过平面设计的表现形式，放射、近似、发射等手法将人物的姿态、神韵等表现出来，整个画面充满艺术气息。点、线、面是平面构成的主要内容，可以创造出无限的可能性，展现出各种生活场景（图6-27）。

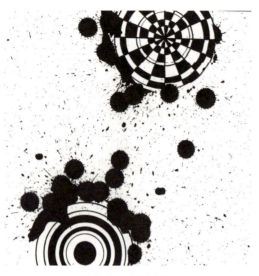
图 6-22　点与建筑物

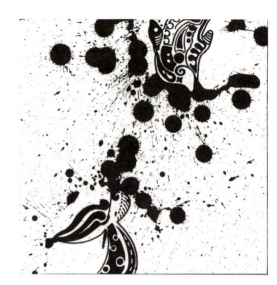
图 6-23　点与动物

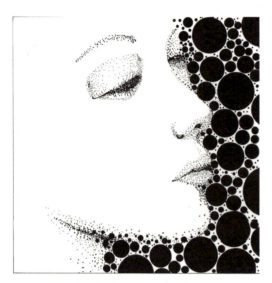
图 6-24　点与肌理（一）

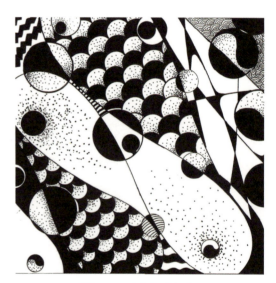
图 6-25　点与肌理（二）

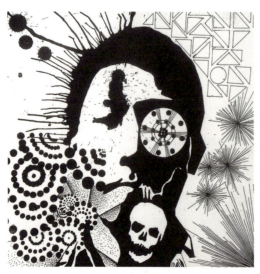
图 6-26　人物平面设计

图 6-27　场景设计

三、平面构成作品欣赏

平面构成作品如图 6-28～图 6-36 所示。这九幅作品以其特有的视觉形态和构成方式带给人们一种特殊的视觉美感。

图 6-28　黑白肌理构成（一）

图 6-29　黑白肌理构成（二）

图 6-30　黑白肌理构成（三）

图 6-31　黑白肌理构成（四）

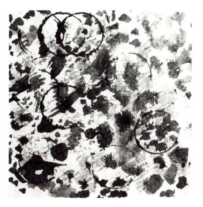

图 6-32　黑白肌理构成（五）

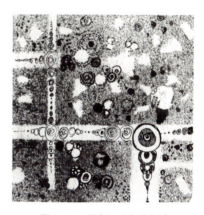

图 6-33　黑白肌理构成（六）

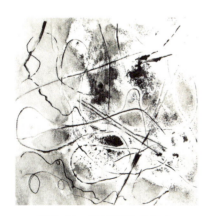

图 6-34　黑白肌理构成（七）

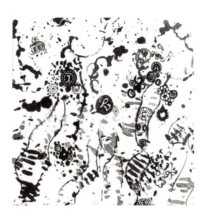

图 6-35　黑白肌理构成（八）

图 6-36　黑白肌理构成（九）

第二节
色彩构成与设计

一、色彩构成要素分析

图 6-37 是一幅典型的重复调和的色彩构成作品。

如图 6-38 所示,由于橙色与绿色在效果上无法达到统一感,选取圆形和圆环作为基本单位,进行重复,以此来增强调和感。

如图 6-39 所示,黄色与橙色搭配在一起,会产生自然的感觉。边缘处的冷色对比,加深了层次感,更加符合涟漪的主题。

重复节奏是采用同一种要素或几种要素的变化与对比来形成新的变化形式,将这一变化形式在画面上反复出现,构成丰富且有秩序的视觉效果,通过色彩之间的渐变,形成对比(图 6-40 ~ 图 6-43)。

渐变节奏是指将色彩按某种定向规律作循序推移的系列变动。它相对淡化了"节拍"意识,有较长的时间周期,形成反差明显、静中见动、高潮迭起的闪色效应(图 6-44)。

渐变节奏有色相、明度、纯度、冷暖、补色、面积、综合等多种推移形式。渐变的节奏能够产生由弱到强、由强到弱的平缓的变化,容易产生统一的动势和起伏柔和的姿态(图 6-45)。

调和使人感到和谐,能够在整体的变化中保持一致。调和不是自然发生的,是通过人为、有意识地进行合理配合(图 6-46、图 6-47)。

过分的对比会太强烈,过分的调和又

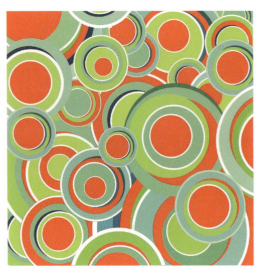

图 6-37 涟漪

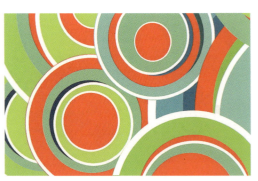

图 6-38 基本单元

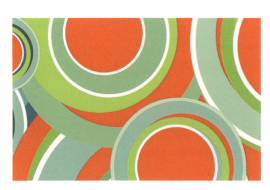

图 6-39 颜色搭配

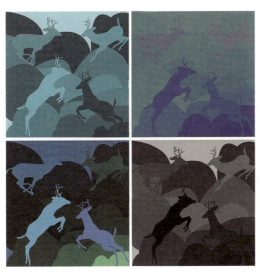
图 6-40 重复节奏（一）

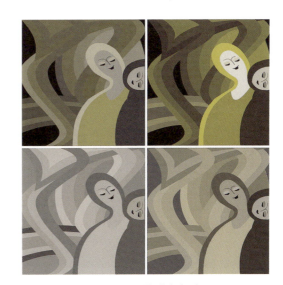
图 6-41 重复节奏（二）

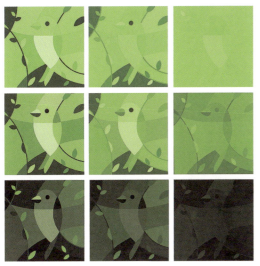
图 6-42 重复节奏（三）

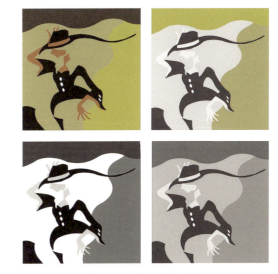
图 6-43 重复节奏（四）

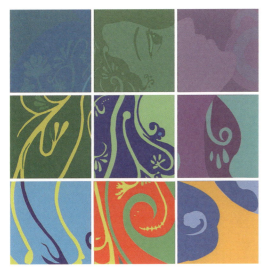
图 6-44 渐变节奏（一）

图 6-45 渐变节奏（二）

图6-46 调和(一)

图6-47 调和(二)

会显得平庸单调。对比与调和是互为相反的因素，必须通过设计者的设计，使对比与调和相辅相成、合理配合，才能得到既有对比又和谐统一的画面（图6-48、图6-49）。

细致的肌理花纹可以用手直接绘制在纸上，也可以借助于工具。绘画的肌理有规则和不规则之分。绘画工具不同，获得的效果也不同。将颜料调制成合适的稠度，进行喷、撒、倾倒或敲击，在平面上获得肌理效果（图6-50、图6-51）。

自然色彩赐予了我们取之不尽的视觉资源，同时也创造了具有人文精神和审美价值的人工色彩。现有的人工色彩为色彩设计的创新带来无限的可能性。设计者通过采集色彩创造出具有艺术欣赏性的作品（图6-52、图6-53）。

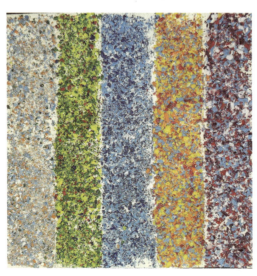
图6-48 对比(一)

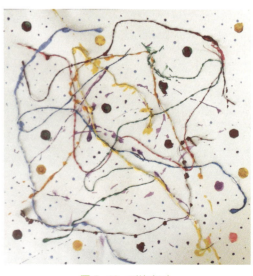
图6-49 对比(二)

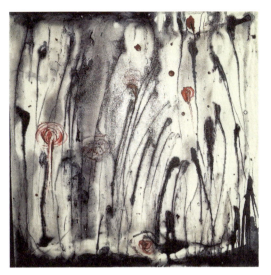
图 6-50　色彩肌理构成（一）
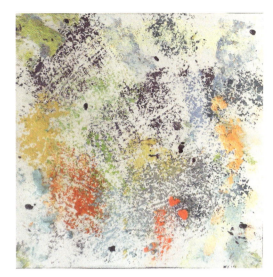
图 6-51　色彩肌理构成（二）

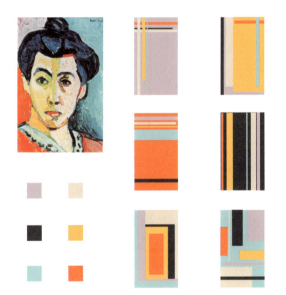
图 6-52　人工色彩的采集（一）
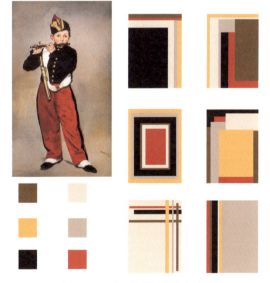
图 6-53　人工色彩的采集（二）

　　设计者通过采集自然界丰富的自然色彩，以直观的视觉方式将自然色彩进行分析、归纳，以单纯有限的色彩来表现丰富的色彩对象，在设计中融入色彩设计，让画面更加生动（图6-54、图6-55）。

　　色彩的采集与重构的目的在于体味与借鉴被借用素材的色彩配置。设计者通过将采集到的色彩进行重新配置，赋予设计新的生命力，展现其与众不同的设计理念（图6-56）。

　　生活中的鸟类羽毛的色彩大多数为黑、白、灰，极少一部分珍惜鸟类拥有靓丽的羽毛。设计者在绘制时采集多种动物和植物的色彩，极大地丰富了绘画的创造性与审美性（图6-57）。

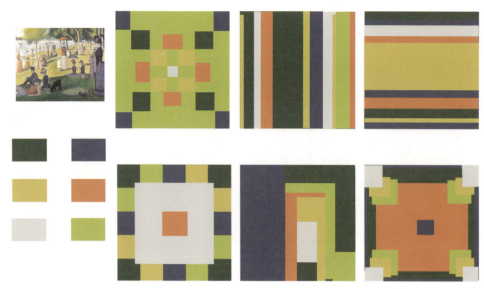

图 6-54　自然色彩的采集（一）

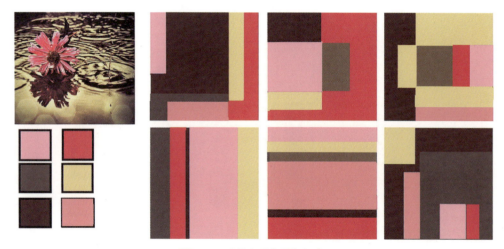

图 6-55　自然色彩的采集（二）

图 6-56　色彩的采集与重构（一）

图 6-57　色彩的采集与重构（二）

色彩的采集范围相当广泛。一方面可以借鉴民族文化遗产，从一些原始的、古典的、民间的、少数民族的艺术中获得设计灵感；另一方面可以从变化万千的大自然中，风土人情、各类文化艺术、艺术流派中学习借鉴（图6-58、图6-59）。

当两种以上的颜色处于同一色彩构图时，相互间应存在怎样的面积比例，是一个早已为色彩学家重视的问题，即色量调和的问题。色量调和的特点是不需要改变色彩三要素，只改变色彩的面积和连贯同一色就能实现色彩调和的目的（图6-60～图6-62）。

二、色彩构成作品欣赏

色彩构成作品如图6-63～图6-70所示。

图6-58　自由翱翔

图6-59　鱼跃龙门

图6-60　色量平衡（一）

图6-61　色量平衡（二）

图6-62　色量平衡（三）

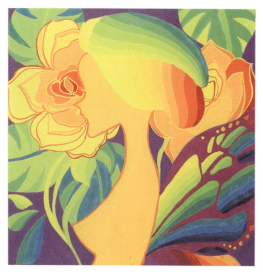
图6-63 色相渐变

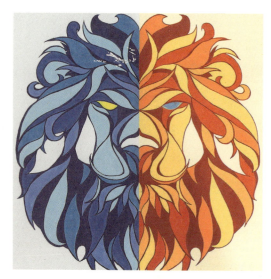
图6-64 冷暖对比

图6-65 酸甜苦辣

图6-66 音乐节奏

图6-67 轻纱

图6-68 孔雀

图6-69 摄影

图6-70 城市

第三节
立体构成与设计

一、立体构成要素分析

这个作品模仿了英国艺术家Peter Root的设计作品《Ephemicropolis》。它是一种微缩城市的装置艺术，也是典型的立体构成作品，表达了对城市中冰冷、脆弱与隔阂的思考（图6-71）。

该作品以订书针作为整个立体设计的材料，恰到好处地映射了城市的钢筋水泥带给人们的冰冷、脆弱的心理感受（图6-72）。

该作品采用了S型的布局方式，柔软的布局与订书针的冷硬形成了对比，也中和了金属色订书针给人的冰冷的感觉（图6-73）。

该作品中订书针的高低错落，符合当代城市建设中林林总总的钢铁森林，由远及近、由低至高也暗示了城市的发展规律（图6-74）。

图6-71 微缩城市

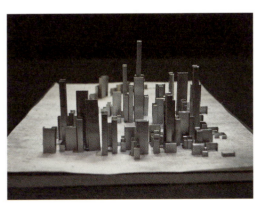
图6-72 作品材料展示

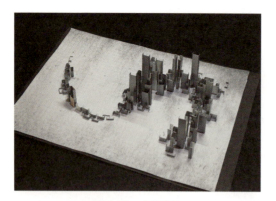

图 6-73　布局设计

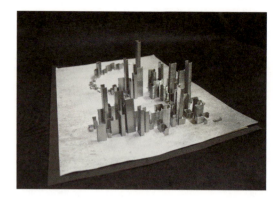

图 6-74　高低错落

二、立体手工作品分析

如图 6-75～图 6-77 所示为一个面立体构成设计作品。该作品用彩色纸作为立体构成的材料，以视觉感受为设计的基础，以图形展示出的立体感为设计的核心要点，结合并按照一定的构成原则，组合成美好的形体。

如图 6-78～图 6-80 所示为一个半立体构成设计作品。该作品以风车为设计构想，将五种颜色的纸进行重复折叠、排列。整个作品十分的吸引眼球，彩色卷纸也从外圈到内圈、由大到小进行组合。

风铃具有体态轻盈、小巧别致、形式感强等特点（图 6-81）。风铃的下摆是设计的重心。该设计作品中采用的铝制金属别针，在视觉上给人稳重的感觉，打破了传统风铃设计的局限性，彩色的线型圈中合了金属给人的冰冷感（图 6-82、图 6-83）。

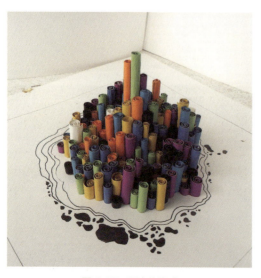

图 6-75　面立体构成

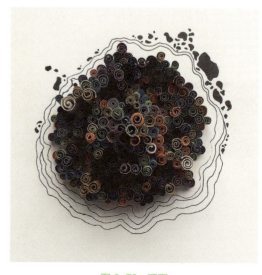

图 6-76　顶面

第六章 构成设计作品赏析

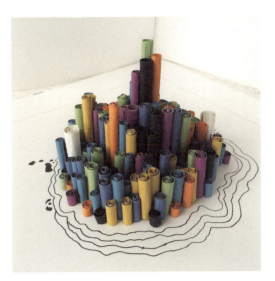

图 6-77 背侧面

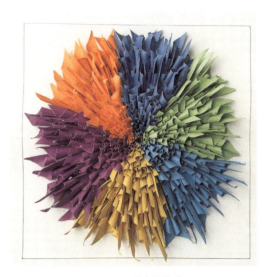

图 6-78 半立体构成

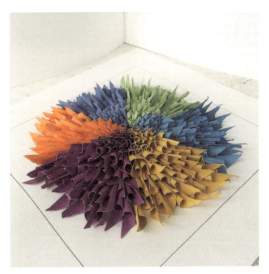

图 6-79 布局设计

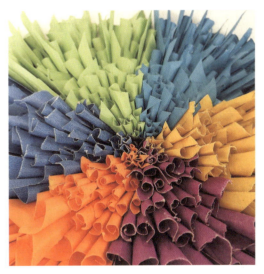

图 6-80 材料细节

如图 6-84 所示，该作品利用卡纸的易切割性与卡纸本身的硬度，整个造型如同雄鹰展翅，充分展示了立体感所带来的视觉冲击。

如图 6-85 所示，倒塌的几何体出现了凌乱的现象，美观性与设计感不足。如图 6-86 所示，经过立体感塑造后的几何体展示出了立体设计的美观及创造性。

硬质线材的强度较好，有比较好的自身支持力，但柔韧性和可塑性较差。因此，硬质线材的构成可以不依靠支架，多以线材排列、叠加、组合的形式构成，再用黏结材料进行固定。硬质线材构成具有强烈的空间感、节奏感和运动感（图 6-87、图 6-88）。

如图 6-89、图 6-90 的设计作品，

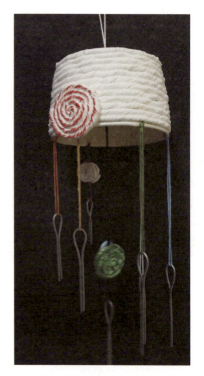
图 6-81 风铃正面

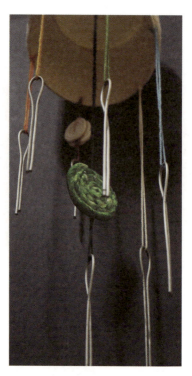
图 6-82 风铃内部

图 6-83 风铃细部

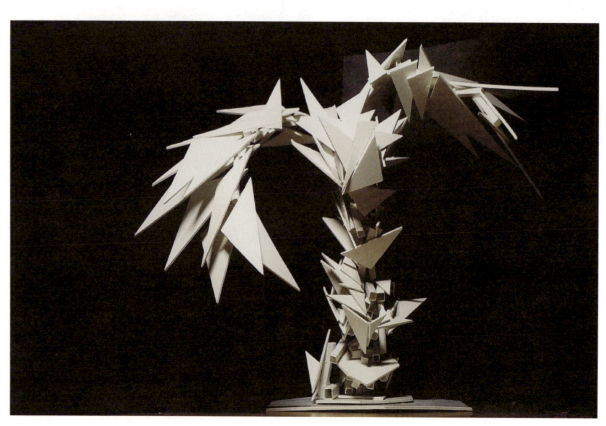
图 6-84 展翅

第六章　构成设计作品赏析

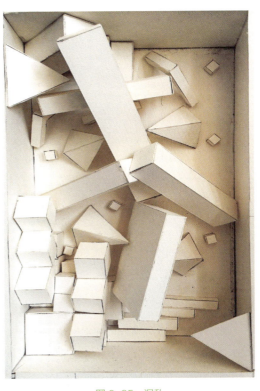

图 6-85　混乱

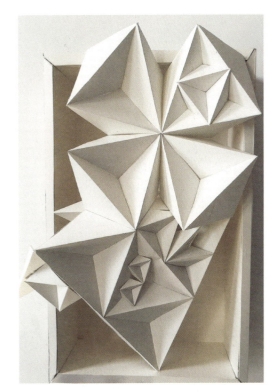

图 6-86　盛开

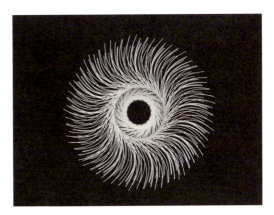

图 6-87　线立体构成（一）

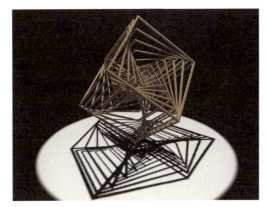

图 6-88　线立体构成（二）

利用线条打造蜿蜒向上的趋势，而三角形是最为稳固的结构，在心理上给人安全感。红色时常被赋予浪漫的气息，在视觉上的冲击力更为强烈。

如图 6-91、图 6-92 的设计作品，将纸张折叠成柱体，利用固体黏合剂进行结构稳固，在设计中植入"中国"的汉字，寓意中国有稳固而又强大的支撑力。

钢制框架结构是整个隧道的柱体构成部分，支撑着整个隧道的重量，对整个隧道的安全稳定起着重要作用。隧道采用可再生资源设计，表面的纤维感强烈（图 6-93）。

立体隧道由多个正方形框架构成。

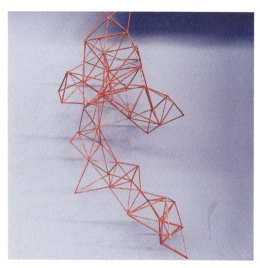

图 6-89 重复构成

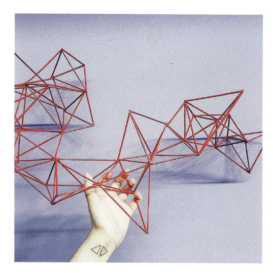

图 6-90 蜿蜒而上

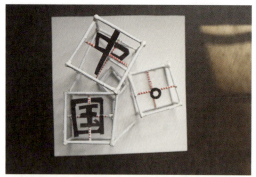

图 6-91 俯视图

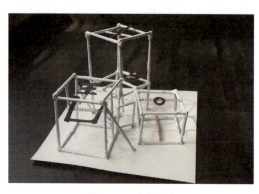

图 6-92 立体构成

图 6-93 隧道细部设计

这些框架是隧道主要的支撑力量，也是装饰隧道的重要元素。正面的隧道曲折蜿蜒，线条感十足，体现出隧道的动感（图6-94）。

三、立体构成摄影作品分析

立体构成的场景在生活中极为常见，而光与影是发现设计的重要手段。光与影能够加强物体的立体感，让摄影

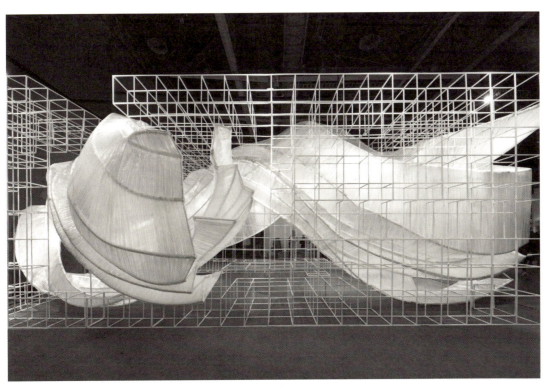

图 6-94 立体隧道

师捕捉来自大自然的创作（图 6-95、图 6-96）。

物体的基本形所形成的立体感来自于多个方面的因素，折射是平面形成立体的重要形式（图 6-97、图 6-98）。水面折射是快速立体成型的手法，也是设计师乐于使用的方式。

直线可以衍生出各种造型。交叉、重叠、组合等形式丰富了直线的动态感，赋予了线条新的生命力（图 6-99）。

错觉摄影通常以格式塔心理学、错觉心理学的原理进行创作。在摄影里，通

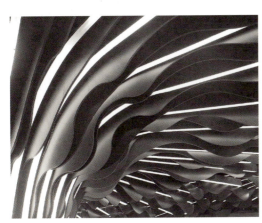

图 6-95 光与影（一）

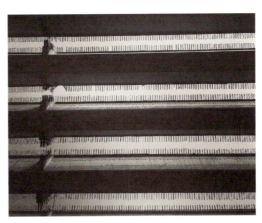

图 6-96 光与影（二）

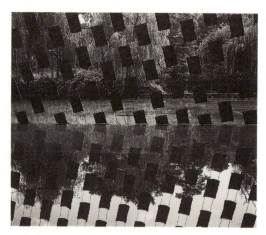
图 6-97 折射(一)

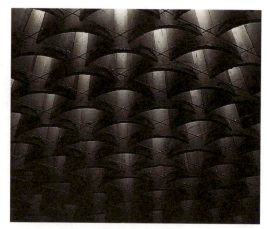
图 6-98 折射(二)

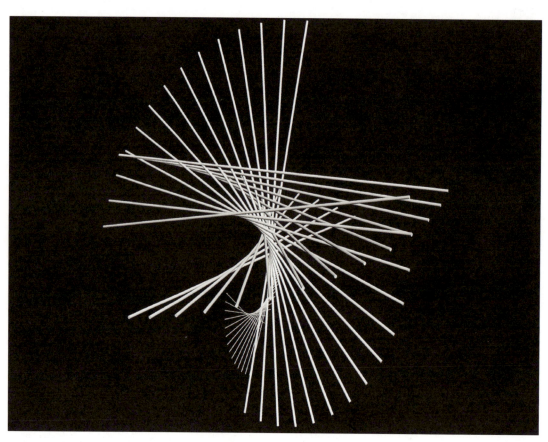
图 6-99 线条错觉感

过摆置设局，制造自己所要拍的场景，在一个特殊的视点进行拍摄来质疑现实，探讨视觉语言的可能性（图 6-100～图 6-102）。

四、立体构成作品欣赏

立体构成作品如图 6-103～图 6-105 所示。这 6 幅作品具有很好的艺术表现力，呈现出强烈的艺术气息。

第六章 构成设计作品赏析

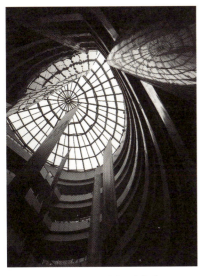
图 6-100 错觉摄影(一)

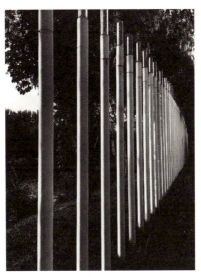
图 6-101 错觉摄影(二)

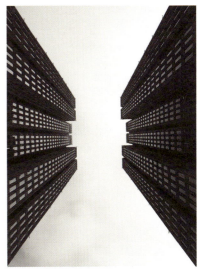
图 6-102 错觉摄影(三)

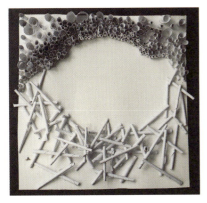
图 6-103 倾塌

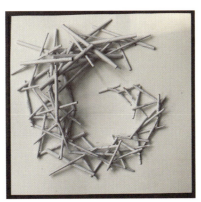
图 6-104 废墟

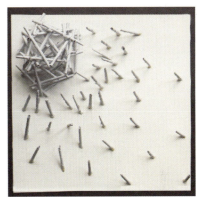
图 6-105 重生

本/章/小/结

　　本章结合平面构成、色彩构成、立体构成的案例进行赏析，进一步说明平面构成、色彩构成、立体构成的构成要素及设计方法。

参考文献
References

[1] 朱书华. 构成设计基础 [M]. 北京：中国轻工业出版社，2013.

[2] 让尼娜·菲德勒，彼得·费尔阿本德. 包豪斯 [M]. 查明建，梁雪，刘小菁，等，译. 杭州：浙江人民美术出版社，2013.

[3] 陈岩，彭和，秦成. 平面构成设计 [M]. 北京：北京大学出版社，2013.

[4] 杨诺. 平面构成原理与实战策略 [M]. 北京：清华大学出版社，2017.

[5] 高彬. 色彩构成设计 [M]. 北京：中国建筑工业出版社，2014.

[6] 李楠，万莹，王寒冰. 视觉构成设计 [M]. 北京：清华大学出版社，2014.

[7] 崔唯. 作为生产力的色彩 [J]. 装饰，2005（12）：116-116.

[8] 周建国. 平面设计综合教程：Photoshop+Illustrator+CorelDRAW+InDesign[M]. 北京：人民邮电出版社，2013.

[9] [日] 原口秀昭. 路易斯·I·康的空间构成 [M]. 徐苏宁，吕飞，译. 北京：中国建筑工业出版社，2008.

[10] 张海力，郝凝. 立体构成 [M]. 北京：人民邮电出版社，2015.

[11] 孙恩博，王铭. 形式·色彩·空间——三大构成与设计基础训练 [M]. 北京：北京师范大学出版社，2018.

[12] 鲍里斯·弗里德瓦尔德. 包豪斯 [M]. 宋昆，译. 天津：天津大学出版社，2011.

[13] 靳埭强，杭间. 中国现代设计与包豪斯 [M]. 北京：人民美术出版社，2014.

[14] 马库斯·韦格. 平面设计完全手册 [M]. 张影，周秋实，译. 北京：北京科学技术出版社，2015.

[15] 刘浪. 立体构成及应用(修订版)[M]. 长沙：湖南大学出版社，2010.